高等教育艺术设计精编教材

艺术设计概论

尚争妍　王　珊　编著

清华大学出版社
北　京

内 容 简 介

本书针对高等院校学生毕业后工作岗位能力需要和学生认知规律等方面而编写的，具有以下特点：①主要讲述艺术设计的基本原理和实际应用；②理论讲解和图片欣赏相结合，便于学生理解。

本书主要内容有：导论，现代主义之前的艺术设计，现代设计与后现代设计，艺术设计的范畴，设计的要素、方法和程序，设计美学，设计的趋势。

本书可作为本科及高职院校艺术设计专业的基础教材，也可作为对艺术设计知识有兴趣的人士的自学用书。

本书封面贴有清华大学出版社防伪标签，无标签者不得销售。
版权所有，侵权必究。举报：010-62782989，beiqinquan@tup.tsinghua.edu.cn。

图书在版编目（CIP）数据

艺术设计概论/尚争妍，王珊编著. --北京：清华大学出版社，2018（2021.8重印）
高等教育艺术设计精编教材
ISBN 978-7-302-49869-8

Ⅰ.①艺⋯ Ⅱ.①尚⋯ ②王⋯ Ⅲ.①艺术－设计－高等教育－教材 Ⅳ.①J06

中国版本图书馆 CIP 数据核字（2018）第 141645 号

责任编辑：张龙卿
封面设计：徐日强
责任校对：刘　静
责任印制：沈　露

出版发行：清华大学出版社
网　　址：http://www.tup.com.cn，http://www.wqbook.com
地　　址：北京清华大学学研大厦A座　　邮　编：100084
社 总 机：010-62770175　　邮　购：010-62786544
投稿与读者服务：010-62776969，c-service@tup.tsinghua.edu.cn
质量反馈：010-62772015，zhiliang@tup.tsinghua.edu.cn

印 装 者：北京嘉实印刷有限公司
经　　销：全国新华书店
开　　本：210mm×285mm　　印　张：5.75　　字　数：163千字
版　　次：2018年8月第1版　　印　次：2021年8月第5次印刷
定　　价：45.00元

产品编号：075895-01

前　言

近几年来,由于社会对艺术设计人才需求的与日俱增,国家制定了扩大招生规模等一系列政策,艺术设计专业在一些综合大学、工科和师范院校中纷纷开设起来,到目前为止有超过1000所高校开设了艺术设计专业。艺术学院、美术学院、设计学院、动画学院等二级学院也相继在这些高校成立,其发展趋势之猛、规模之大都是空前的。

艺术设计教育应实现由"理论灌输"到"实践操作"的转变,将理论知识与实践能力有机结合,培养市场经济所需要的上手快、素质高、业务精、技能强的专业人才。本书围绕培养实践能力强、素质高的技能型专门人才的要求编写而成。

培养高素质的应用型人才,除了建立完善的教学计划和高水平的课程体系之外,还需要与之相配套的适用图书。本书就是为切合应用型设计人才的培养目标,在对企业进行广泛的调研和分析毕业生就业反馈信息的基础上编写的。本书具有如下特点。

（1）理论针对性强。在本书编写的过程中,考虑学生毕业后就业的工作岗位及岗位对其素质和技能的要求,全书侧重于艺术设计基本原理的阐述,力求概念、原理表述准确且通俗易懂,便于学生理解和掌握。本书注重吸收新知识和采用新准则,适当强化理论知识,以便帮助学生打下坚实的理论基础,并提升学生解决实际问题的能力。

（2）本书配有大量图片。图片与艺术设计领域密切相关,供学生运用所学的艺术设计基本原理进行分析探讨；课后设置了相关练习题,让学生及时巩固所学的理论知识,为其他课程的学习打下基础。

（3）本书结构清晰。首先,对艺术设计进行了概述,让学生概括性地了解艺术设计；其次,针对艺术设计的各个方面展开详细的讲述。这种结构清晰明了,便于学生掌握艺术设计的相关知识。

本书主要由尚争妍和王珊编著，丁明玉、冯倩、冯书亭、顾姝月、孔德胜、李浚猷、林婕、庄惠凤、陈珊珊、刘静也参与了本书的编写。

本书在编写过程中参考了大量的国内外专家和学者的专著、报刊文献、网络资料，以及艺术设计相关图书的有关内容，借鉴了部分国内外专家、学者的研究成果，在此对所涉及的专家、学者表示衷心的感谢！

虽然本书各作者通力合作，但因编写时间和理论水平有限，书中难免有不足之处，诚挚地希望读者对本书的错漏之处给予批评指正。

编 者

2018年3月

目 录

第1章 导论 1

1.1 艺术设计概述 .. 1
　　1.1.1 设计从造物开始 .. 1
　　1.1.2 造型观念的发生 .. 2
　　1.1.3 作为文化的艺术设计 ... 5
　　1.1.4 艺术设计的概念和范畴 6
1.2 为什么要进行设计 ... 7
　　1.2.1 人的需求 .. 7
　　1.2.2 市场需求 .. 8
　　1.2.3 设计是为了更美好的生活 9
本章小结 .. 10
习题 .. 11

第2章 现代主义之前的艺术设计 12

2.1 中国古代的艺术设计 ... 12
　　2.1.1 陶瓷工艺 .. 12
　　2.1.2 青铜工艺 .. 17
　　2.1.3 玉、漆、木、染织等工艺 19
2.2 西方古代的艺术设计 ... 25
　　2.2.1 古希腊、古罗马时期的工艺美术 25
　　2.2.2 欧洲中世纪的工艺美术 27
　　2.2.3 文艺复兴时期的工艺美术 29
　　2.2.4 巴洛克、洛可可时期的工艺美术 32
　　2.2.5 欧洲近代的工艺美术 ... 33
本章小结 .. 36
习题 .. 37

第3章 现代设计与后现代设计 38

3.1 现代主义艺术设计的兴起 ... 38
　　3.1.1 现代设计的文化与技术环境 38
　　3.1.2 现代设计与现代艺术 ... 39
3.2 包豪斯与现代设计教育体系 41

 3.2.1　包豪斯与格罗皮乌斯 41
 3.2.2　基础课程与设计教学 43
 3.2.3　大师与杰作 43
 3.3　国际主义设计风格与现代设计 45
 3.3.1　美国的现代设计 45
 3.3.2　其他国家的现代设计 47
 3.4　后现代主义设计 ... 48
 3.4.1　后现代主义设计的兴起 48
 3.4.2　大众文化与波普艺术设计风格 49
 本章小结 ... 50
 习题 .. 51

第4章　艺术设计的范畴　52

 4.1　设计的分类 ... 52
 4.2　工业设计 ... 53
 4.3　视觉传达设计 ... 53
 4.4　环境艺术设计 ... 54
 4.5　染织与服装设计 ... 55
 4.6　动漫设计 ... 57
 本章小结 ... 59
 习题 .. 59

第5章　设计的要素、方法和程序　60

 5.1　设计要素 ... 60
 5.1.1　设计材料 .. 60
 5.1.2　设计构成 .. 61
 5.1.3　设计师 .. 62
 5.2　设计方法 ... 63
 5.2.1　方法论与设计方法论 63
 5.2.2　现代设计方法 64
 5.3　设计程序 ... 64
 5.3.1　设计分析 .. 64
 5.3.2　设计实现 .. 65
 本章小结 ... 66
 习题 .. 66

第6章　设计美学　67

 6.1　功能美 ... 67
 6.1.1　功能与功能美 67
 6.1.2　功能美的表现 68
 6.2　形式美 ... 70

	6.2.1 形式与形式美	70
	6.2.2 形式美的规则	71
6.3	技术美	73
	6.3.1 技术与技术美	73
	6.3.2 技术美的体现	74

本章小结 ... 75
习题 ... 76

第7章 设计的趋势 77

7.1 信息化社会与设计 .. 77
7.2 新型消费者 ... 78
7.3 缔造创新型文化 .. 79
本章小结 ... 80
习题 ... 81

参考文献 82

第1章 导　　论

【本章学习目标】
1. 了解艺术设计的起源、定义、特征、范畴和意义。
2. 理解艺术设计与文化的关系。
3. 掌握艺术设计的基本原理，明确它和人与世界的关系。

1.1 艺术设计概述

1.1.1 设计从造物开始

从人类学的角度来看，人类之所以区别于动物，是因为人类开始学会了制造工具。人类造物的开始也是设计的开始，是人类文明的开端。正如《马克思1844年经济学哲学手稿》一书中所指出的："动物只是按照它所属的那个种的尺度和需要来构造，而人懂得按照任何一种尺度来进行生产，并且懂得处处都把内在的尺度运用于对象，因此，人也按照美的规律来构造。"也就是说，动物的生产只是和它的生命本能有关，而人则能做到脱离肉体本能欲望来进行生产，人能够用自己内在固有的尺度来衡量对象，即人能够根据自己的需求，凭借感觉系统有意识地改造和创造器物。并且随着人类社会的发展成熟，科学和审美、道德尺度、价值判断以及社会意义等都越来越成为对造物行为的要求、限制和评判标准，并且也在不断改造和创造着人类生活的物质世界。

石器是人类最早的造物。现今发现人类最早使用和制造的石器距今约200万年前，20世纪30年代英国的考古学家和人类学家在非洲坦桑尼亚的奥杜威峡谷（见图1-1）发现了数量众多、样式各异的石器，这些石器大多是用砾石制成的"软砸器"（见图1-2），还有盘状器、球状器和多面体器等，这种造物非常原始简陋，但是都是经过思考而有意识制成的。其目的很明确，就是为了使原始人类能够在险恶的生存环境中与自然和野兽作斗争，发展生产，维护生存。也就是从使用天然工具到制造工具起，人类迈出了历史性的一步，人完成了自身的转变，成为真正意义上的人——会设计的人。

石器时代分为旧石器时代和新石器时代，两个时代又分别经历了漫长的时间。从旧石器时代早期到旧石器时代晚期，人类在上百多万年的时间长河中慢慢学会了对石器进行进一步加工，这标志着人类的设计能力得到进一步的提高，人的主观意识和主观能动性有了进一步发展，人类逐渐总结和把握了一些有规律性的东西，如对形体、造型的认识，同时人的美感意识也萌生了出来。从设计的角度分析，到旧石器时代晚期，石器已经从原初的粗石器过渡到趋于精致的细石器。如1973年在中国浙江省宁波市郊的余

姚市河姆渡镇发现了新石器时代早期的遗址（见图1-3），其中出土的石器类型更加多样，而且更趋向于专门化、定型化，甚至还出现了适应新的生产生活的新型工具，比如，石箭、石刀、骨刀、骨针、骨鱼钩等（见图1-4）。

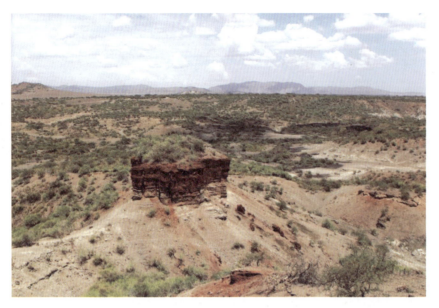

图1-1　非洲坦桑尼亚的奥杜威峡谷

图1-2　奥杜威峡谷中的"软砸器"

图1-3　中国河姆渡遗址发掘现场

图1-4　河姆渡遗址出土的石器和骨制品

新石器时代以磨制工具为标志。进入新石器时代，人类已经开始广泛地采用磨制技术制造石器，把经过选择的石块打制成石斧、石刀、石锛、石铲、石凿等工具的坯胎后，再经磨制进一步加工，这就使器形更加规整，尖端和刃口更加锋利，表面更加光洁、美观。另外，具有代表性的是，考古出土的骨镯、骨珠、骨雕残片、骨牙串饰以及一些有装饰的工具表明磨制石器的出现（见图1-5），除了使刃部更加锋利的实用功能之外，人类对美的追求也是另外一个重要因素。

可以看出，人类在原始社会时期就形成了设计意识，这种原始的对石器的设计揭示了人类在早期造物活动中萌生的实用和审美相统一的基本的设计原则。

1.1.2　造型观念的发生

从一定意义上讲，造物即造型，一部人类的造物史也是一部器物的造型史。从造型的角度审视造物的历史不难发现，从原始人类打制石器开始，人类就有了对形的认知和感受，并且实际上，人类对形的认知应该是早于造物的。人类生存的这个世界是物质的，而大部分物质是有形的，人类和自然界的物质实体打交

道,必然会时时刻刻感受到形的存在。不管是占主导地位的视觉,还是听觉、嗅觉、味觉、触觉等,都帮助人类探察着世界的种种形状、特征和变化。从感觉到知觉,从意识到认知,进而到通过造物对形态加以改变和塑造,人类逐渐形成了一定的造型观念。

图1-5　在中国内蒙古自治区发现的新石器时代的物品

人类在与自然界相处的过程中形成的对形的感觉能力已经成为一种潜意识,可是人类能感觉到形,并不意味着能够创造形。也就是说,即使"心"中有形,要在造物中体现出来也是需要技巧的。而这种技巧的取得,与人类的心智,或者说心手合一创造器具的能力是密切相关的。我们时常能够在任何一本艺术史书中看到原始人类在洞穴古岩壁上留下的图形(见图1-6),不管是出于神秘的宗教原因还是实际的功用原因,都可以看作是人类最早对形的有意识地把握和表现。之后,人类除了能够绘制平面图形外,在打制石器的过程中对形的认知能力和造型能力也有了进一步的提高,由此,立体器物、器具的形也逐渐被人类所掌握。

图1-6　西班牙阿尔塔米拉洞岩壁上的史前绘画艺术遗迹

原始陶器的设计是人类造物史和设计史上一个重要的里程碑，因为它是"人类最早通过化学变化的方式将一种物质改变成另一种物质的创造性活动"，是第一种真正意义上由人创造的器物。在长期的实践中，人类掌握了黏土经火烧后的变化，从而有意识地利用这种变化来烧制陶器，并且黏土在水的作用下可塑的性质在旧石器时代晚期已经被获知。考古发现的原始社会用黏土塑造的动物形象，就可以看成是人类在进化过程中造型意识的积淀。在不同的历史时期，陶器经历了一个由器形简单、制作粗糙、品种少、火候低到器形复杂、制作精致、品种增多、火候高的发展过程。新石器时代早期陶器以蒸煮食物的炊器和食器为主；中期炊器和食器种类增多，且出现了盛器；晚期又出现了饮器。早、中、晚三个时期陶器的品质、颜色、种类等都有了明显的进步，成型方法由泥片贴筑、泥条盘筑发展到轮制成型的半机械方式，烧制方法也由平地堆烧发展成使用陶窑烧制。此外，陶器的装饰也成为陶器造型的一部分，不仅具有加固陶坯的作用，而且也发展出了不同的地域和时代审美特征（见图1-7和图1-8）。

图1-7　中国新石器时代仰韶文化时期的人面鱼纹盆和船形彩陶壶

图1-8　中国新石器时代马家窑文化时期的涡纹彩陶罐时期和龙山文化时期的黑陶鬶

艺术设计的主要任务是造型，人类对形态的感知和掌握经历了数十万年乃至上百万年的历程，可以说人类今天发达的造型能力，以及这个充满形态各异的物的人造世界，都是在原始人类开始绘制岩画、打制石器、烧制陶器的基础上发展而来的。从造物到造型，人类的设计能力逐步走向成熟。

1.1.3 作为文化的艺术设计

文化和设计有着千丝万缕的联系,设计的源头始于造物,造物标志着文化的诞生。一方面设计的历史在佐证着文化的生成,另一方面设计也在不断地创造着文化世界。

什么是文化?英国人类学家泰勒认为:"文化或文明,就其广泛的民族意义来说,包括知识、信仰、艺术、道德、法律、习俗和任何人作为一名社会成员而获得的能力与习惯在内的复杂整体。"苏联学者卡冈认为:"文化是人类活动的各种方式和产品的总和,包括物质生产、精神生产和艺术生产的范围,即包括社会的人的能动性形式的全部丰富性。"美国人类学家弗朗兹·博阿兹曾把文化分为三类:物质文化、社会关系以及艺术宗教、伦理等方面。可见,文化包含着不同的方面,对文化的解释也是多方面、多角度的。不管角度如何,普遍意义上他们都承认物质文化是人类文化中最基本的文化形态,是文化系统里的一个子系统,文化实质上就是"人化",即人的劳动——人的本质力量的对象化。

始于造物的艺术设计具有两重性质,一是属于物质;二是属于意识。属于物质是因为从器物到建筑,从工具到用具,衣、食、住、行、用的所有物品和自然物一样都具有物质属性;属于意识源于它们和自然物的区别,它们是根据人的意识创造出来的,具有人工性,也就不可避免地和人的需求、社会价值等方面发生联系。

艺术设计作为文化大范畴的基本形态,它首先是物质的,但是设计过程却是设计各种形态的文化内容,因为设计是以观念的构思构成的产品的表象,可见的、输出的物质产品只是整个设计过程的目的和结果。设计过程不仅以人的需求为导向,以社会价值为依据,同时还要综合生产方式、生活方式等方面,最终将文化在内容与形式、功能与价值的平衡下整合在器物上。

在工业时代来临之前的手工艺生产阶段,设计和生产还没有各自独立,手艺匠人凭借自己的感觉和意识,通过自己的亲手加工来完成产品。这时候的手工艺往往与特定的文化传统和习俗联系在一起,因此与人的日常生活习惯比较接近(见图1-9)。

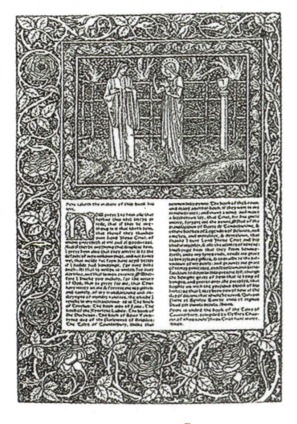

图1-9　手工艺时期莫里斯的书籍装帧设计作品

在大机器生产出现以后，生产活动的社会化程度提高了，设计和生产也各自独立。这个时候，科技、审美、市场等因素在更大的范围内影响着设计活动，时至今日，设计和人的生活方式、社会需求、生态环境等都发生着不可忽视的相互作用。可见，设计不只是作为文化系统的一部分，更是以一种不可估量的方式渗透在文化系统的方方面面。

1.1.4 艺术设计的概念和范畴

设计是人类创造活动的基本范畴，是改变客观世界，使其变化、增益、更新、发展的创造性劳动，是构想和解决问题的过程。其中反映着人的需求、意志和经验，与判断、直觉、思维和决策有着不可分割的关系。广义的"设计"外延可以延伸到人类一切有目的的活动领域；狭义的设计专门指有关美学的实践领域，甚至只限于实际应用范畴之内的构思和创造。

从词源上看，Design 来源于拉丁语 Designara，之后从拉丁语演变到英语的数百年里，Design 一词的词义内涵和重点不断发生变化，18 世纪以前，Design 的词义仍然被限定在艺术范畴之内，1768—1771 年出版的《不列颠百科全书》对其解释是："艺术作品的线条、形状，在比例、动态和审美方面的协调。在此意义上 Design 与构成同义，可以从平面、立体、结构、轮廓的构成等方面进行考虑，当这些因素融为一体时，就产生了比预想更好的效果。"直到工业革命以后，设计观念开始发生了改变，Design 的词义也开始突破纯艺术的范畴而趋于宽泛。工艺美术运动和新艺术运动赋予了 Design 新的内涵，重点指的是漆工、陶工和金工等与图案相关的手工制品的表面装饰。第一次世界大战以后，德国包豪斯设计学院将"设计"纳入学科体系，现代意义上的"设计"概念基本形成。

1974 年第 15 版的《不列颠百科全书》对 Design 的解释是："美术方面，设计常指拟订计划的过程，又特指记在心中或者制成草图或模式的具体计划。产品的设计首先指准备制成成品的部件之间的相互关系，这种设计通常要受到四种因素的限制：材料的性能、材料加工方法所起的作用、整体上各部件的紧密结合、整体对于观赏者与使用者或受其影响者所产生的效果。产品设计图案就是应用艺术作品。在美术中，设计本身就是一种创作过程，而在建筑过程中设计则仅是体现适当观念与经验的简明记录。在建筑工程和产品设计中，艺术性和工艺性有融合为一的趋势，这也就是说，建筑设计师、工艺工人、制图员或工艺美术设计师既不能仅仅根据公式进行设计，又不能如同画家、诗人或音乐家那样自由设计。在各种艺术特别是艺术教学方面，'设计'一词含义广泛，尤其指构图、风格和装潢而言。用作构图时，设计指物件所具有的各种内在关系的体系（人们以分析的眼光，认为这种体系是脱离物件的部分或整体而孤立存在的）。拉斐尔所作《圣母立像》的设计，就是取的这个意义。新古典派的设计是指新古典主义风格的设计。满地花纹设计图案，就是布满一定面积而规律性地反复出现的装饰花样。"

20 世纪初，Design 的概念传入我国，当时被翻译成"图案""美术工艺""工艺美术"等，那时候没有使用"艺术设计"这个术语；80 年代所谓的"工艺美术"既包括传统手工形态的工艺美术，又包括"现代设计"；至于"艺术设计"被放进教学研究领域，则是 90 年代以后的事。Design 与汉语"设计"一词在本质上倒是一致的，与汉语"意匠、图案"等词义相近。

设计的范畴与分类因为科学技术的变革和社会审美标准及艺术形式的变化所致，与时俱进。基础的设计包括产品设计（工业设计）（见图 1-10）、视觉传达设计、染织服装设计、环境艺术设计（室内设计、景观设计、展览展示设计）（见图 1-11）这四大主导专业，它们作为设计艺术大系统的子系统，构建了各自的学科体系，形成了设计艺术大系统的核心层面。正是由于艺术设计的学科范围是不固定的，一直处于动态变化之中，所以这导致设计范围也在不断扩展。比如，数字媒体技术、电子信息技术、通信技术、互联网技术的发展都会需要艺术设计的深度参与。

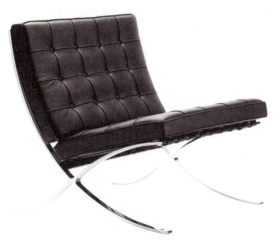
图 1-10 设计师密斯·凡·德罗设计的于 1929 年在巴塞罗那世界博览会上展出的巴塞罗那椅

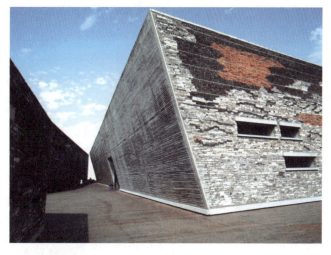
图 1-11 中国当代设计师王澍设计的宁波博物馆

1.2 为什么要进行设计

1.2.1 人的需求

柳冠中先生说,"设计"是一种人类生存与大自然共生最早的"智慧",也是"人类社会关系进化""分工"的智慧;"设计"是人类远早于"科学""艺术"的一种"需求"与"行为"。[①] 从人类历史的发展来看,造物行为将人与动物区分开来,并且创造出了人类的文明。当代心理学研究表明,人的行为由动机支配,而动机的产生主要根源于人的需要。那么,既然造物与需求有联系,人和动物都会造物,但是为什么两者却有着本质的不同?《马克思 1844 年经济学哲学手稿》一书中曾指出:"实际创造一个对象世界,改造无机的自然界,这是人作为有意识的类的存在物(即这样一种存在物,它把类看作自己的本质,或者说把自己本身看作类的存在物)的自我确证。诚然,动物也进行生产。它也为自己构筑巢穴或居所,如蜜蜂、海狸、蚂蚁等所做的那样。但动物只生产它自己或它的幼仔所直接需要的东西;动物的生产是片面的,而人的生产则是全面的;动物只在直接的肉体需要的支配下生产,而人则摆脱肉体的需要进行生产,并且只有在他摆脱了这种需要时才真正地进行生产;动物只生产自己本身,而人则再生产整个自然界;动物的产品直接同它的肉体相联系,而人则自由地与自己的产品相对立。动物只是按照它所属的那个物种的尺度和需要来进行塑造,而人则懂得按照任何物种的尺度来进行生产,并且随时随地都能用内在固有的尺度来衡量对象;所以,人也按照美的规律来塑造。"[②]

因此,发端于原始造物的设计行为满足的也不仅仅是人的天然欲求,在更大限度上,它满足的是人类自己创造的需要。人的需要是多层次的,根据心理学家马斯洛提出的需求层次理论(见图 1-12),人的需求可分为五个基本层次:生理需求、安全需求、社会需求、尊重需求和自我实现的需求。人的不同需求导致人类为满足自己的需求而进行的劳动生产和创造。人的造物行为和结果,不同程度地表现了上述五种需求的内在规定性。

最初的造物源自人类的生存需求,人类制造出不同的生产工具和生活用具来使自己适应自然环境,发展生产。随着历史的发展,人类自觉地发展出了越来越多的高层次需求,开始重视生活用具的审美性特征,不再满足于物的功能性需求。并且随着意识的增强,各种渗透着不同文化内涵、宗教思想,体现着等级秩

① 柳冠中. 设计是人类未来不被毁灭的"第三种智慧"[J]. 设计,2013(12).
② 马克思. 马克思 1844 年经济学哲学手稿 [M]. 北京:人民出版社,2002.

序、社会意识的造物开始出现。纵观古今中外人类的历史,我们也能看到很多在不同语境下生成的设计物,其中包括我国商周时期的青铜器、古希腊和古罗马的建筑以及巴洛克风格的服饰等,不论在现代人看来它们是奢华还是怪异,不论其背后的意识支撑是贵贱还是尊卑,它们都是所属文化语境下的产物。有人说,这样的设计不符合真正的设计理想,它更多的是社会秩序的产物。在现代主义之前,设计的合法身份就是建立在包含政治、经济体系在内的广义的社会制度之上的,可是这仍然在满足人的需求,即便满足的是统治者的需求,即便这不符合"普世性"的现代设计理想。

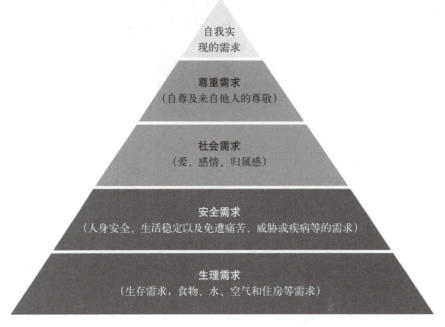

图 1-12 马斯洛需求层次理论模型

由此看来,造物的丰富性是以人类不断变化的需求为支撑的,从人的需求的丰富性来看,人的需求又往往是自己创造的,是人的本质力量的不断延展。人类在满足需要中实现自我佐证,不断进步的设计行为构成着我们进一步活动的基础,也构成着新的创造活动的基础,并产生和满足着新的需要,所以,伯格森才会说"人才是进化的'条件'和'结局'"。

1.2.2 市场需求

设计是一种艺术,但是不可否认的是,设计不同于其他纯造型艺术,它是人类有计划、有理性、合乎特定目的的造物行为,是一种功利性的经济行为,是"艺术有价"的市场行为。所有的设计目的都是解决人类生活中的具体问题,它的产生就是依据其绝妙的实用性。虽然设计有其艺术价值、审美价值,但设计的根本价值并不体现在自我表达和美学探索上。

设计和市场有着天然的联系,随着生产力水平的提高,社会劳动分工的细化,商品交换的市场也随之产生和扩大。在手工业商品时代,也就是18世纪工业革命之前的商品生产时代,设计并没有独立成为一种职业或者行业,设计与生产是合二为一的,商业气息并不浓厚,设计更多地为小范围的日常需要或者特权贵族的需要而存在。当然,设计与市场之间依然存在着一种内在联系,设计适应着小范围市场的需求和变化,产品功能和样式也往往跟随市场的需要。

18世纪工业革命之后,产品的批量化生产成为可能,商品越来越丰富,市场随之扩大,在经历过工业革命时期产量猛增、产品粗糙的探索阶段之后,设计终于从生产中独立出来,成为独立而不可或缺的部门,更好地帮助产品适应着市场的需要。这个时候,市场已经不仅仅是一个商品交换的场所,它也具备了调节功能,成了经济竞争的场所。另外,它还具备了反馈功能,成了信息汇集的场所。商品的设计质量和生产

质量决定着其能否通过市场检验,从这个意义上说,市场需求成为设计成功与否的重要参考和衡量尺度。

对于现代设计而言,设计与市场的关系极为密切,市场需求就是消费需求。为了使设计的产品流通到消费者那里并被接受,设计师就必须综合考量设计产品的适用性、价格水平、消费者真实需求、使用舒适度与方便性、美感等问题,因此,市场调研就显得极为重要。

在设计与市场的博弈中,设计既有对市场的适应,同时又有对市场、对消费者的引导作用。对市场的适应表现在满足市场需求、使设计符合市场需求的期待方面;而设计对市场的引导则体现在设计的创新性和前瞻性上,如果这是一项前所未有的新设计、新产品,当它进入市场的时候如果能够博得消费者青睐,那么就有可能创造出一个新的消费市场。其实,历史上这样的例子并不多见,"创造市场"的概念也是现代设计兴起之后才被提出来的。举个例子来说,美国苹果公司推出的Apple Watch(见图1-13)就是"设计创造市场"的成功案例。虽然手机让手表越来越变得可有可无,但Apple Watch重塑了这种平衡。所有的数据都与iPhone同步,使得手表成为日常科技产品的中央控制台。新的产品刺激了人们新的欲望,正是有许多善于创新的设计师,进一步推出新的设计产品,创造了新的消费理念,才开拓了新的市场,引领了新的潮流,推动了社会的进步。

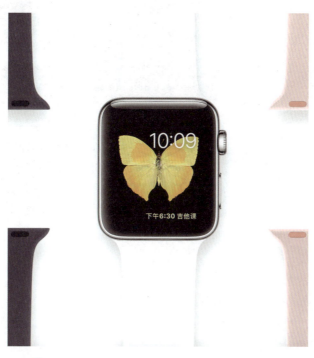

图1-13　美国苹果公司2014年9月推出的Apple Watch

1.2.3　设计是为了更美好的生活

随着人类文明的发展,如果以时间为轴,那么每个时代有特定的设计坐标。而这个坐标所依据的往往是它所对应时空的具体的社会文化语境,不管是河姆渡人建造的草毡茅房,封建社会老爷、官员高高所居之庙堂及供太太、小姐闲庭信步的花园府邸,还是当代城市里鳞次栉比的高楼大厦,时过境迁,所"造"之"物"一直在变,但是设计的本源从来没有变过。每一个物件都存在于当时社会产业链的关系中,社会和技术即便发生大的改变,人类的衣、食、住、行是不变的,草屋、庙堂、府邸、楼房从根本上都是为了遮檐避雨,为了人的居住和生活,也就是说目的是一样的。按照柳冠中先生的说法,设计师对时间、空间应该有一个更宏大的理解。文脉是上下文的界面,它更应该关注下文,当文化存在的语境改变时就需要设计师去创造新的文化。在设计师的概念里,空间不是一个物理概念,而是一个场域,西方的教堂、中国的庙宇都在暗示人们应有的行为。空间设计是一种引导,它要处理放肆和约束的关系,产品设计也是如此。同样,时间

也不是一个静止的点,而是一个过程。做设计绝对不能仅仅讲技术、讲造型、讲时尚,而是要吃透人和社会的概念。设计本身就是一种文化,也是一种创造,它创造的是更为合理的生存方式或者说是使用方式。

设计是为了更美好的生活。生活之本意首先是人能在自然界存活,正如人类最初没有设计的原始的质的生活一样。文明发展以后,人类在满足生存需求的基础上,开始有条件地追求生活得更好,这便是设计发展的基础。从设计与生活的关系来看,变化最大、关系最密切的时代应该是设计职业化以来的当代,设计已经广泛地渗透到生产和生活的各个领域。而且在后现代阶段或者说是后工业的当代社会,出现了很多具有"非物质"内涵的设计,一方面是智能化产品、虚拟界面的设计等;另一方面还有从使用方式到情感激发的人机关系角度所做的人性化设计(见图1-14)。这样的设计努力将技术和情感等非物质因素物化到设计产品中,可以说将人类的生活变得越来越好,生活成为设计的目的,设计成为人类艺术化生活的工具。

图1-14 日本设计大师原研哉为梅田医院设计的导向系统

当然,生活是抽象的,又是具体的,每个人都有其不同的生活方式,每个国家和社会、每个阶层也都有各自的生活方式。不同地区、不同人群的风俗习惯和消费能力都直接或间接地作用于设计,设计的关系和机制呈现为一种冰山形态:海平面以上的部分是设计之物,支撑器物层的是海平面以下巨大的组织层和观念层。简而言之,设计和社会学息息相关,跟人类学同样息息相关。设计的本质目标是重组知识结构和产业链,整合资源,创新产业机制,引导人类社会健康、合理地生存发展。在时间轴上,设计不是一成不变的;在空间轴上,设计存在着多种可能性。因此,对设计师来说,为了让人类更好地生活,设计应该是一个具体的概念,设计要在考察当时当地的社会文化语境的基础上为人类更好地生活做出适当的引导和改善。

本 章 小 结

本章主要针对关乎艺术设计本体性的两大哲学问题——艺术设计是什么和为什么的问题,进行了详细的论述,涉及艺术设计的起源和发展、概念和范畴、艺术设计和文化的关系,以及设计目的等方面。完成本章的学习,应该理解和掌握以下内容。

(1)从旧石器时代开始制造工具起,人类迈出了历史性的一步,完成了自身的转变,成为真正意义上的人——会设计的人。

(2)从感觉到知觉,从意识到认知,进而到通过造物对形态加以改变和塑造,人类逐渐形成了一定的造型观念。

（3）文化和设计有着千丝万缕的联系，设计的源头始于造物，造物标志着文化的诞生。一方面设计的历史在佐证着文化的生成；另一方面设计也在不断地创造着文化世界。

（4）设计的范畴与分类因为科学技术的变革和社会审美标准及艺术形式的变化所致。基础的设计包括产品设计（工业设计）、视觉传达设计、染织服装设计、环境艺术设计（室内设计、景观设计、展览展示设计）这四大主导专业，它们作为设计艺术大系统的子系统，构建了各自的学科体系，形成了设计艺术大系统的核心层面。

（5）最初的造物源自人类的生存需求，人类制造出不同的生产工具和生活用具来使自己适应自然环境，发展生产。随着历史的发展，人类自觉地发展出了越来越多的高层次需求，开始重视生活用具的审美性特征，不再满足于物的功能性需求。并且随着意识的增强，各种渗透着不同文化内涵、宗教思想，体现着等级秩序、社会意识的造物开始出现。

（6）设计是一种艺术，是人类有计划、有理性、合乎特定目的的造物行为，是一种功利性的经济行为，是"艺术有价"的市场行为。

（7）对设计师来说，为了让人类更好地生活，设计应该是一个具体的概念，设计要在考察当时当地的社会文化语境的基础上为人类更好地生活做出适当的引导和改善。

习题

1. 艺术设计是怎样发生和发展起来的？
2. 艺术设计和人类文化的关系是怎样的？
3. 艺术设计的定义是什么？它包括哪些方面？
4. 艺术设计和人的需求、市场需求有着怎样的关系？
5. 艺术设计的目标是什么？

第2章　现代主义之前的艺术设计

【本章学习目标】
1. 掌握古代艺术设计的历史，了解传统造物中包含的审美理念和社会理想。
2. 比较中国和西方艺术设计中存在的共通和差异之处。
3. 学会以现代设计的视角客观地审视和评价古代艺术设计。

2.1　中国古代的艺术设计

2.1.1　陶瓷工艺

新石器时代，人类的手工劳作除了对石、骨、木进行加工之外，还创造性地发明了制陶工艺和陶器。陶器是人类文明发展的重要标志，陶器的制作揭开了人类利用自然、改造自然的新篇章，大大改善了人类的生活条件，结束了上百万年的狩猎生活，从而开始农耕和定居，在人类发展史上开辟了新纪元。同时制陶水平的不断提升，也使人类不断增强了审美和造型能力。

从考古中发现，在湖南道县玉蟾岩遗址和江西万年仙人洞遗址出土的陶片，被专家测定为是中国已知最早的陶制品。这些原始的陶器烧造技术简劣，陶色不纯，厚薄不均，是早期制陶技术不成熟的结果。在距今六七千年前的新石器时代，制陶技术进入成熟阶段。这个时期的陶器以泥质和砂质胎体居多，个别陶器用高岭土作胎，品类变多，主要有灰陶、彩陶、黑陶、白陶等（见图2-1和图2-2），根据不同的需求出现了炊器、食器之外的盛器和饮器。制陶工艺，尤其是彩陶工艺的发明，标志着我国古代的生产发展和艺术发展发生了重大的飞跃。

彩陶最早于1921年在河南渑池仰韶村新石器时代文化遗址中被发现，其后在甘肃、青海、陕西、河南等地陆续被发掘。彩陶因时间的不同，分别属于不同的文化类型。距今大约七千年前的仰韶文化，代表了我国新石器时代彩陶最繁盛的阶段，其中历史较早、特点突出、影响较大的一个类型是半坡彩陶。因为半坡遗址位于河流沿岸，盛水是陶器的基本功能，所以半坡的彩陶有圆底钵和盆、葫芦口尖底瓶、蒜头细颈壶、大口尖底罐、葫芦形平底瓶等，还有折腹罐和鼓腹小平底瓮等多种类型。彩陶装饰以几何形图案为主，其次为人物和动物形花纹；构图元素以圆点、直线和少量弧线为主，线条简洁明快，图案规整有序。其中，几何形纹饰中使用频率最高的是三角纹和圆点纹，动物纹常见的有鱼纹、鱼蛙纹、人面纹和兽面纹等。鱼纹数量最多，表现手法多样（见图2-3和图2-4），考古学认为这和半坡文化中"鱼"的文化主题有密切的关系。

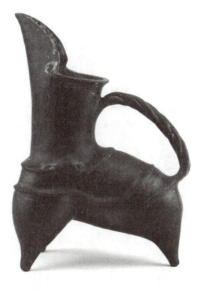
图 2-1　龙山文化时期的黑陶鬶

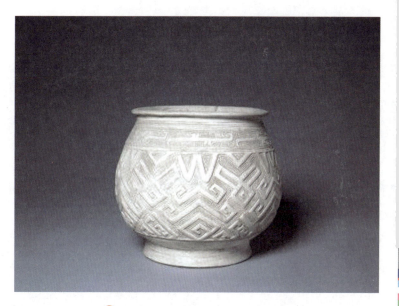
图 2-2　大汶口文化时期的白陶几何纹瓶

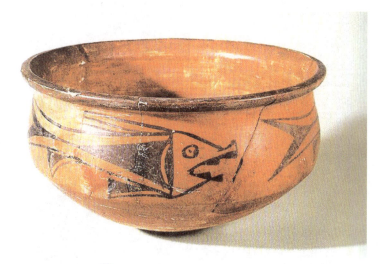
图 2-3　半坡文化时期的彩陶鱼纹盆

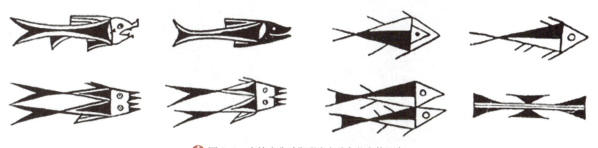
图 2-4　半坡文化时期彩陶上的鱼纹变换图案

早期的陶器，如灰陶、黑陶、白陶、彩陶以及印纹硬陶等都是无釉陶，商代开始出现釉陶，到汉代出现了一种低温釉陶，唐代盛行的"唐三彩"就是在低温釉陶的基础上发展起来的。唐三彩的制作工艺是在色釉中加入不同的金属氧化物，经过焙烧，形成浅黄、赭黄、浅绿、深绿、天蓝、褐红、茄紫等多种色彩，但多以黄、白、绿三色为主，在三彩的调配技法上，也最富艺术韵味。在唐代，厚葬之风造成了唐三彩的盛行，唐三彩主要用作随葬的器物。当时随葬的器物种类繁多，造型多模仿生活器物，最具代表性的当属人物俑和动物俑。唐代以前的俑，在内容上多半为兵士、乐工、侍女。到唐代就不同了，在唐俑中，题材更广阔，

内容更充实,俑人上至达官贵人,下至平民百姓;动物俑包括了马、骆驼、虎、狮、狗、鸡、羊等各种造型(见图 2-5 和图 2-6)。

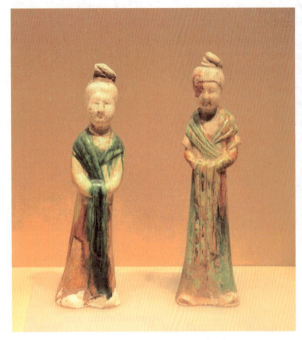

图 2-5　三彩陶侍女立俑

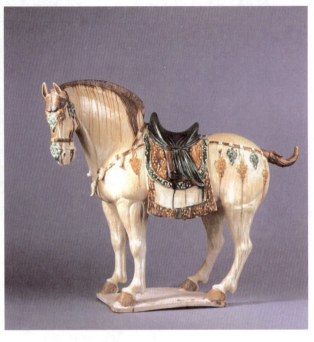

图 2-6　三彩陶三花马

釉从表面上看是附于陶器表面的玻璃质体,有清洁、光泽、美观的特性。正是在釉被广泛使用的基础上,东汉时期中国浙江余姚、上虞、慈溪等地成功创造出人类历史上真正的瓷器——青瓷(见图 2-7),从此我国进入一个以瓷为主的时代。

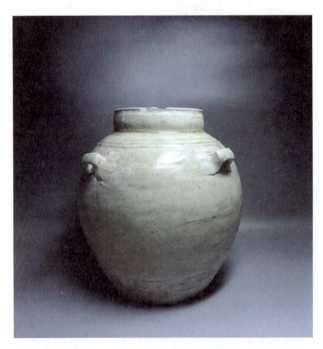

图 2-7　东汉时期岳州窑中生产的青瓷麻布纹四系罐

瓷器与陶器的区别是原料土的不同和温度的不同。在制陶的温度基础上再添火加温,陶器就变成了瓷器。陶器的烧制温度在 800～1000℃,瓷器则是用高岭土在 1300～1400℃的温度下烧制而成。因为化学成分、矿物组成繁多,以及它们的物理性质、制造方法更加复杂,所以瓷器品类更多。

中国瓷器的种类十分浩繁,其分类也是各式各样,按大类来分,可分为青瓷、白瓷、彩瓷三大类。东汉创制的瓷器即为青瓷,浙江上虞一带的越窑是当时的青瓷制造中心。这种瓷器的釉料中含有一定量的铁元素,经过高温,便呈现出青绿色或青黄色,所以叫青瓷。南北朝时期,在南方发展青瓷的时候,我国北方又创烧出一种白瓷(见图 2-8)。白瓷与青瓷均是用同一种原料烧制的,只不过在烧造白瓷时控制了原料中铁的含量,因此便呈现出白色。时代越往后,烧造的白瓷越白,唐代时白瓷的烧制已达到成熟阶段。在烧造白瓷的基础上,大约在唐宋时期出现了绘彩的瓷器,也就是彩瓷,它流行于元、明、清时期。彩瓷根据施釉情况又有釉上彩和釉下彩之分,根据彩绘情况又分为青花瓷器、斗彩、五彩、粉彩、珐琅彩等。青花瓷器是一种白地蓝花釉下彩瓷器,用一种含"钴"的蓝颜料在白瓷胎上绘画,再施透明釉入窑高温烧成。青花瓷器最早出现于唐代,流行于元、明、清各代。青花瓷器瓷胎洁白细腻,色彩清素淡雅,协调柔和,呈色稳定不褪脱,其画面明净,具有中国传统水墨画的效果,深受国内外人们的喜爱(见图 2-9)。

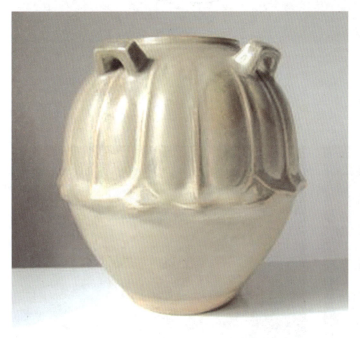

图 2-8　南北朝时期的白瓷莲瓣形四系罐

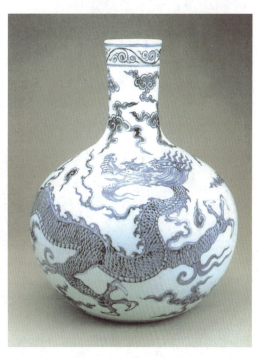

图 2-9　明代的青花云龙纹天球瓶

宋代是中国的瓷器艺术臻于成熟的时代。宋代瓷器在胎质、釉料和制作技术等方面又有了新的提高,烧瓷技术达到完全成熟的程度,在工艺技术上有了明确的分工,是我国瓷器发展的一个重要阶段。宋瓷以单色釉的高度发展著称,其色调之优雅无与伦比。当时出现了许多举世闻名的名窑和名瓷,被西方学者誉为"中国绘画和陶瓷的伟大时期",耀州窑、磁州窑、景德镇窑、龙泉窑、越窑、建窑以及被称为宋代五大名窑的汝、官、哥、钧、定都有自己独特的风格。

耀州窑生产的产品精美,胎骨很薄,釉层匀净(见图 2-10);磁州窑以磁石泥为坯,所以瓷器又称为磁器。磁州窑多生产白瓷黑花的瓷器(见图 2-11);景德镇窑的产品质薄色润,光致精美,白度和透光度之高被推为宋瓷的代表作品之一(见图 2-12);建窑所生产的黑瓷是宋代名瓷之一,黑釉光亮如漆;龙泉窑的产品多为粉青或翠青,釉色美丽光亮(见图 2-13);越窑烧制的瓷器胎薄,精巧细致,光泽美观(见图 2-14);汝窑为宋代五大名窑之冠,瓷器釉色以淡青为主色,色清润(见图 2-15);官窑是否存在一直是人们争议的问题,一般学者认为,官窑就是卞京官窑,窑设于卞京,为宫廷烧制瓷器;哥窑在何处烧造也一直是人们争议的问题,根据各方面资料的分析,哥窑烧造地点最大的可能是与北宋官窑一起;钧窑烧造的彩色瓷器较多,以胭脂红最好,葱绿及墨色的瓷器也不错(见图 2-16);定窑生产的瓷器胎细,质薄而有光,瓷色滋润,白釉似粉,称粉定或白定(见图 2-17)。

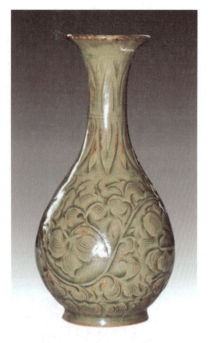

图 2-10　北宋耀州窑玉壶春瓶

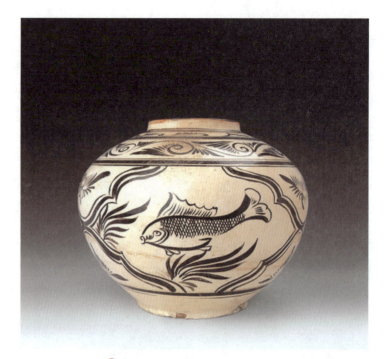

图 2-11　元代磁州窑褐彩开光鱼纹罐

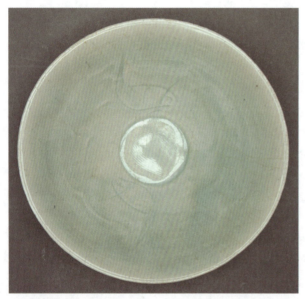

图 2-12　南宋景德镇窑青白釉刻花双鱼纹瓷碗

图 2-13　南宋龙泉窑莲瓣盖碗

图 2-14　北宋越窑青瓷刻花纹斗笠碗

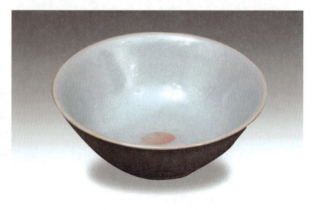

图 2-15　宋代汝窑碗

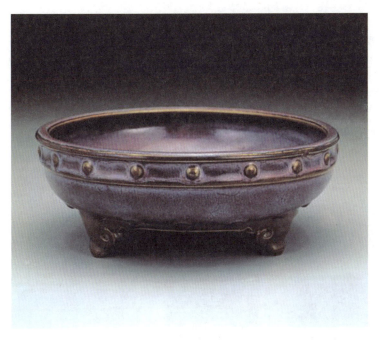
图2-16 北宋钧窑鼓钉三足洗

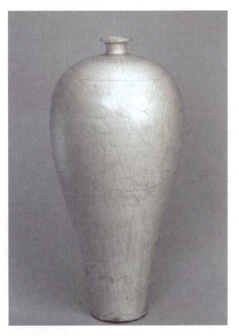
图2-17 北宋定窑白釉刻花牡丹纹梅瓶

2.1.2 青铜工艺

青铜时代是人类首次利用金属材料进行造物的时代。中国的青铜器时代从公元前2000多年开始形成,经过夏、商、周三代,历时1500多年,在商代晚期和西周早期达到高峰。最初出现的是小型工具或饰物。夏代始有青铜容器和兵器。商中期,青铜器品种已很丰富,并出现了铭文和精细的花纹。商晚期至西周早期,是青铜器发展的鼎盛时期,器型多种多样,浑厚凝重,铭文逐渐加长,花纹繁缛富丽。随后,青铜器胎体开始变薄,纹饰逐渐简化。春秋晚期至战国,由于铁器的推广使用,铜制工具越来越少。秦汉时期,随着陶器和漆器进入日常生活,铜制容器品种减少,装饰简单,多为素面,胎体也更为轻薄。

在这个漫长的历史过程中,青铜冶制技术不断进步,生产和铸造规模扩大,品种和造型样式繁多,彰显了当时等级森严的社会政治面貌和一丝不苟的意识形态观念,形成了独特的艺术魅力和震人心魄的力量。夏、商、周的能工巧匠们利用青铜材料设计和创造出数量巨大、品类多样、用途各异的青铜器,就目前的考古结果来看,按用途分,可以分为农具、工具、兵器、炊器、食器、酒器、乐器、杂器等。已发现的商周时期的青铜农具有耒、耜、铲、锛、锸、锄、镰、斧等,青铜兵器在商周时期也曾被大量使用,主要包括戈、戟、矛、钺和刀、剑、匕首等短兵器。除生产生活用具之外,可以看出青铜器数量最多的就是兵器和礼器。战争需要兵器,祭祀需要礼器,这的确足以说明在当时的奴隶时代,国家权力在青铜器的制造中所起到的巨大的支配作用。

兵器自不必说,它的主要用途就是为了征战和打仗。礼器,又称作彝器,它一方面保留了炊器、食器、饮器、乐器等的具体的实用功能;另一方面又依据奴隶主统治阶级的意志发展出了一套"明尊卑,别上下"的严格的等级秩序。拿最具代表性的青铜鼎来说,它有祭祀、蒸烹、烹煮肉食等功能,同时根据各种用鼎和列鼎制度,等级越高的人使用的鼎越多,享用的肉食也越多。

从造型设计来看,夏、商、周三代的青铜器从造型到装饰各有不同的风格,都是三代工匠艺术家在特定的社会政治、观念和审美要求下做出的设计创造和选择。总体来说,这些青铜器在造型上都具有体量巨大、造型奇特、结构端庄凝重而且严谨合理的特点,在装饰设计上,题材广泛,手法多样。

1957年出土于安徽阜南县的龙虎尊(见图2-18),器高为50.5厘米,口径为44.9厘米,重约20千克,是一件具有喇叭形口沿、宽折肩、深腹、圈足,体形较高大的盛酒器。龙虎尊的肩部饰以三条蜿蜒向前

的龙,龙头突出肩外。腹部纹饰为一个虎头两个虎身,虎口之下有一人形,人头衔于虎口之中。虎身下方以扉棱为界,饰两夔龙相对组成的兽面。圈足上部有弦纹,并开有十字形镂孔;1939年3月在河南安阳出土的后母戊鼎(又称司母戊鼎)(见图2-19),因鼎腹内壁上铸有"后母戊"三字得名,鼎呈长方形,口长112厘米、口宽79.2厘米,壁厚6厘米,连耳高133厘米,重达832.84千克。鼎身雷纹为地,四周浮雕刻出盘龙及饕餮纹样,反映了中国青铜铸造的超高工艺和艺术水平。殷墟曾出土过大量精美绝伦的青铜器,1976年妇好墓出土的鸮尊更是为世人所瞩目(见图2-20)。此尊以鸮作生活原型,宽喙高冠,圆眼竖耳,头部略扬,挺胸直立,双翅敛羽,两足粗壮有力,同垂地的宽尾构成一个平面,给人沉稳之感。鸮首后部有一呈半圆形的盖子,其上饰以立鸟及龙形物。装饰着兽首的鋬(即把手)安在鸮背上。

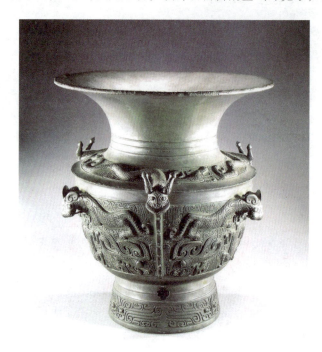

图2-18　商龙虎尊

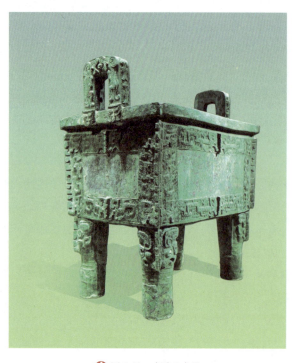

图2-19　商后母戊鼎

图2-20　商鸮尊

可见,作为"国之重器"的青铜器,除了作为生产生活用具、兵器和祭祀用具之外,还更多地成为中国古代统治者地位尊卑和权力等级的象征。作为工具的青铜器,其礼器的功能往往是首位的,这是其造型设计的基础,那些庄严、凝重、狰狞、奇特的造型和装饰设计,无不打上了那个时代的烙印。

2.1.3 玉、漆、木、染织等工艺

玉器在我国造物文化史上,是一种特殊的存在,它不仅仅是传统工艺里的一个门类,更是渗透着深厚而神圣的精神属性和社会属性。从原始社会的祭祀用玉,到历代的礼玉、佩玉直到藏玉,这一庞大的用玉系列,形象地反映了我们民族古代崇尚玉器的观念和文化传统。受制于礼制、宗教和社会观念的玉器,往往成为一种精神和观念的象征,一种具有神性的物品。

中国的玉器文化孕育于石器时代,在旧石器时代晚期和新时期时代,曾有一个玉石不分的时期。考古发掘出的玉斧、玉凿显示玉最早是作为劳动工具出现的,而当玉石的美质被发现并被加以利用的时候,玉制的装饰品和作为祭祀与礼制工具的玉器便出现了,仰韶文化遗址中发现了随葬的玉耳坠、玉笄等玉制品,红山文化遗址中发现了鸟兽造型的玉器,其中最具代表性的器物是玉龙(见图2-21)。玉龙通高26厘米,墨绿色,体卷曲,平面形状如C字形,龙体横截面为椭圆形,直径为2.3~2.9厘米。龙首较短小,吻前伸,略上噘,嘴紧闭,鼻端截平,端面近椭圆形,以对称的两个圆洞作为鼻孔。作为原始时代造型的玉龙,形象设计简洁,其本身也是一个高度抽象化的符号,在很大程度上和原始的图腾崇拜有一定的关系。

从原始时代陪葬的玉器中可以看出,玉器大多数具有宗教和祭祀的性质,进入奴隶社会以后,这种祭祀性质又进一步与礼制结合,出现了大量的礼器,从而有了更多的社会意义。商代玉器是玉器大发展的时期,犹如同期高度发展的青铜工艺一样,商晚期的玉器制造空前繁荣,特别是殷墟王室玉器,更是量大、质精、形美,成为中国玉器发展史上辉煌的一笔。仅妇好墓出土的玉器就达755件,其艺术特点不仅继承了原始社会的艺术传统,而且依据现实生活又有所创新。玉人(见图2-22)是妇好墓玉器中最为珍贵的随葬品,如绝品跪形玉人,头戴圆形箍,前连接一筒饰,身穿交领长袍,下缘至足踝,双手抚膝跪坐,腰系宽带,腹前悬长条"蔽",两肩饰臣字目的动物纹,右腿饰S形蛇纹,面庞狭长,细眉大眼,宽鼻小口,表情肃穆。其身份是墓主人妇好还是贵妇,难以确辨。无论是玉禽、玉兽还是玉人,均为正面或侧面的造型,这是妇好墓玉雕乃至整个商代玉器的共同特点。

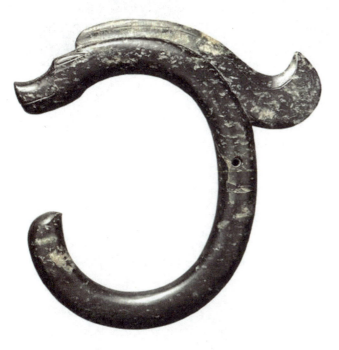

图2-21 红山文化遗址出土的玉龙

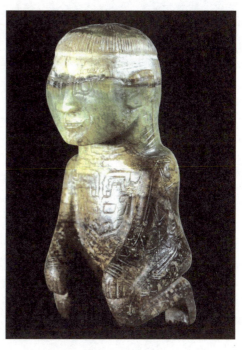

图2-22 妇好墓出土的玉人

自战国时代起,佩玉成为玉器生产的主流,并对后世产生了深远影响。所配之玉,器种繁杂,有玉环、玉龙形佩、玉琥、玉鱼等。汉代玉器发展的高峰在汉武帝之后,汉武帝独尊儒术,"君子贵玉"思想和厚葬之风使玉器工艺高速发展,镂空琢玉工艺广泛应用,艺术风格也更加多样。1983年出土于广州越秀山旁南越王墓的镂空龙凤纹玉套环(见图2-23),其为内外两圆环相套造型,直径有10.6厘米,厚却不到0.5厘米,呈扁平状,系采用上等青玉镂空透雕法精雕而成。外环比内环宽约一倍,内环刻着一条状如S形的龙,外环刻着一只回首鸣凤,也呈S形,内外环既相互独立又浑然一体,线条流畅,轻灵剔透,充满动感,具有很高的艺术水平,是汉代玉器中难得的精品。

在玉器工艺中,除了与宗教、祭祀和礼制有关的玉器用具之外,还有相当大的部类,属于陈设和欣赏之用的工艺品,大的如"玉山""玉海",小的如珠,几乎应有尽有。清乾隆年间制成的"大禹治水"玉山(见图2-24),是中国玉器宝库中用料较多,雕琢精致,器形较大的玉雕工艺品,也是世界上最大的玉雕之一。"玉禹山"置于嵌金丝褐色铜铸座上,系用呈青白二色的最为名贵的密勒塔山和田玉雕成,重5350千克。青白玉的晶莹光泽与雕琢古朴的青褐色铜座相配,更显得雍容华贵,互映生辉。

图2-23 镂空龙凤纹玉套环

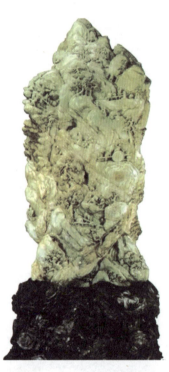
图2-24 "大禹治水"玉山

把漆涂在各种器物的表面上所制成的日常器具及工艺品、美术品等,一般称为漆器。生漆是从漆树割取的天然液汁,主要由漆酚、漆酶、树胶质及水构成。用它做涂料,有耐潮、耐高温、耐腐蚀等特殊功能,又可以配制出不同色漆,光彩照人。在中国,从新石器时代起人们就认识到了漆的性能并用以制器。历经商、周直至明、清,中国的漆器工艺不断发展,达到了相当高的水平。中国的戗金、描金等工艺品,对日本等地都有深远影响。漆器是中国古代在化学工艺及工艺美术方面的重要发明。

中国古代漆器的工艺,早在新石器时代就已经出现,七千年前的浙江余姚河姆渡原始文化遗址中已经出土了木胎涂漆(自然生漆)碗(见图2-25)。夏代的木胎漆器不仅用于日常生活,也用于祭祀,并常用朱、黑二色来髹涂。殷商时代已有"石器雕琢,觵酌刻镂"的漆艺。西晋以后到南北朝,由于佛教的盛行,出现了利用夹纻工艺所造的大型佛像(见图2-26),此时的漆工艺被用来为宗教信仰服务,夹纻胎漆器也因而发展。所谓的夹纻是以漆辉和麻布造型作为漆胎,胎骨轻巧而坚牢。唐代经济发达文化繁荣,种种因素使工艺美术也随之发达,在艺术、技术以及生产上,皆远超过前期。唐代漆器大放异彩,呈现出华丽的风

格，漆器制作技术也往富丽方向发展，金银平脱、螺钿、雕漆等制作费时、价格昂贵的技法在当时极为盛行。

图 2-25　河姆渡遗址出土的木胎涂漆（自然生漆）碗

图 2-26　南北朝时期的夹纻胎佛造像

宋代漆器的制胎和髹饰技艺已经十分成熟，当时不仅官方设有专门生产机构，民间制作漆器也很普遍。漆器所制作的器皿，样式多且富有变化，造型简朴，表现出器物结构比例之美。一般而言，宋代漆器以素色静谧为主。明代时期的工艺美术跨入新的阶段，官方设厂专制御用的各种漆器，并由著名的漆艺家管理。除了官设的漆器厂外，民间漆器生产也遍及大江南北。明代江南漆器名家辈出，明代初期有张德刚、包亮，明代中期有方信川，明代末期有江千里等，同时出现集漆器工艺之大成的著作《髹饰录》（见图 2-27）。

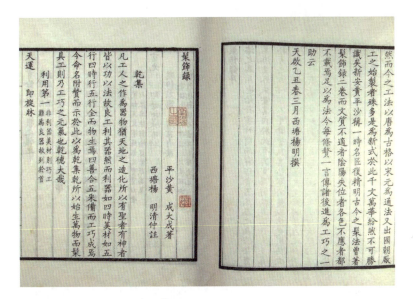

图 2-27　《髹饰录》

从起源意义上看，人最早是居住在洞穴里的，自然也没有什么家具可言。新石器时代，原始初民们开始从事农业生产，逐水而居，从而出现了房屋和聚落，在"家"这个空间之下也就生发出了最早的家具。中国的家具设计以宋代为一个转折点，宋以前古人一般是席地而坐的，室内以床为主，地面铺席，宋之后出现了屏、几、案等家具，床既是卧具也是坐具，在此基础上又衍生出榻（见图 2-28）等。商、周、秦、汉、魏

各时期,家具没有太大变化,有凳、桌出现,但不是主流;直到汉代,胡床(见图2-29)进入中原地带;到南北朝时期,高型坐具陆续出现,垂足高坐开始流行;到了唐代尽管高的桌、椅、凳等已被不少人所使用,但席地而坐仍然是很多人的日常习惯。真正开始垂足高坐就是从宋代开始的,各种配合高坐的家具也应运而生。元、明、清各代,对家具的生产、设计要求精益求精,尤其是明、清两代,成为传统家具的全盛时期。

图2-28　五代《韩熙载夜宴图》里的榻

图2-29　《北齐校书图》里的单人胡床(左)和敦煌壁画上的双人胡床(右)

"明式家具"(见图2-30和图2-31)是在宋代、元代家具基础上发展起来的,并在工艺、造型、材料、结构上都有重大突破。明式家具一直被誉为我国古代家具史上的高峰,是中国家具民族形式的典范和代表。在世界家具史上也是独树一帜,自成体系,具有显赫的地位。明式家具具有造型淳朴、大方,结构简练,突出木材天然纹理,不添加烦琐装饰,注重实用、美观等特点。因为当时的文人已参与了家具的设计,所以其中夹杂的文人意趣又是前朝后代的家具所无法拥有的。在造型上,讲求物尽其用而没有多余的东西,简洁到不能再简洁,强调家具形体线条优美、明快、清新。通体轮廓讲求方中有圆、圆中有方,整体线条一气呵成,在细微处有适宜的曲折变化。不但保留了家具木材本身的肌理本色,而且在功能性和形式美之间做到了最大限度的平衡统一。

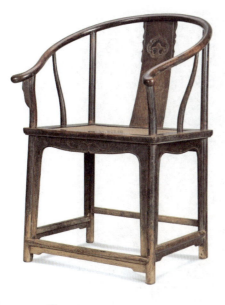

🏛 图 2-30　明代黄花梨圈椅

🏛 图 2-31　明代紫檀罗汉床

中国是世界上最早生产纺织品的国家之一。早在原始社会，人们采集野生的葛、麻、蚕丝等，并且利用猎获的鸟兽羽毛，搓、绩、编、织成为粗陋的衣服，以取代遮体的草叶和兽皮。原始社会后期，随着农、牧业的发展，人们逐步学会了种麻索缕、养羊取毛和育蚕抽丝等人工生产纺织原料的方法（见图 2-32）。但是，所有的工具都由人手直接赋予动作，因此称作原始手工纺织。在距今约七千年的浙江余姚河姆渡遗址就发现有苘麻的双股线，在出土的牙雕盅上刻着四条蚕纹，同时出土了纺车和纺机零件。夏代以后直到春秋战国时期，纺织生产无论在数量上还是在质量上都有很大的发展。原料培育质量进一步提高；纺织组合工具经过长期改进演变成原始的缫车、纺车、织机等手工纺织机器，劳动生产率大幅度提高。有一部分纺织品生产者逐渐专业化，因此，手艺日益精湛，缫、纺、织、染工艺逐步配套。在那一时期，纺织品则大量成为交易物品，有时甚至成为交换的媒介，起货币的作用。产品规格也逐步有了从粗陋到细致的标准。商、周两代，丝织技术有了突出发展。到春秋战国时期，丝织物已经十分精美（见图 2-33）。多样化的织纹加上丰富的色彩，使丝织物成为远近闻名的高贵衣料，这是手工机器纺织从萌芽到形成的阶段。

🏛 图 2-32　原始的手工纺织

图 2-33　战国墓出土的蟠龙飞凤纹绣浅黄绢衾

秦汉到清末，蚕丝一直作为中国的特产闻名于世。大宗纺织原料几经更迭，从汉到唐，葛逐步被麻所取代；宋至明，麻又被棉所取代。在这一时期，手工纺织机器逐步发展提高，宋代以后纺车出现适应集体化作坊生产的多锭式（见图2-34）。在部分地区，还出现利用自然动力的"水转大纺车"，纺、织、染、整工艺日趋成熟，织品花色繁多，现在所知的主要织物组织（平纹、斜纹和缎纹）到宋代已经全部出现。丝织物不但一直保持高档品的地位，而且还不断出现以供观赏为主的工艺美术织品。元、明两代，棉纺织技术发展迅速，人民日常衣着由麻布逐步改用棉布。明、清纺织品以江南三织造（江宁、苏州、杭州）生产的贡品技艺最高，其中各种花纹图案的妆花纱、妆花罗、妆花锦、妆花缎等比较富有特色。富于民族传统特色的蜀锦、宋锦、织金锦和妆花（云锦）锦合称为"四大名锦"。明、清两代，精湛华贵的丝织品，通过陆上和海上丝绸之路还远销亚欧各国（见图2-35）。

图 2-34　元代多锭式大纺车（[元]王祯《农书》插图）

图 2-35　古代丝绸之路上出土的蜀锦

2.2　西方古代的艺术设计

2.2.1　古希腊、古罗马时期的工艺美术

　　西方原始时期的设计经历了与中国原始时期设计大体一致的过程,都是从旧石器时代过渡到新石器时代的漫长发展过程。从西方考古发现的原始洞窟壁画来看,原始人的绘画题材多是人像和动物,以及生产和狩猎的内容,这种具有明确目的性的描绘是集社会性与宗教性于一体的。另外,在原始社会时期,西方的先民们以自己的聪明智慧和辛苦劳作,设计和制作了无数的工具与生活器具。早在旧石器时代晚期,为了狩猎,他们制作出了带动物形象的投枪器;新石器时代早期,距今 7500 年的地中海沿岸和克里特岛就已经出现了陶器,并且器型多样,还带有简单的装饰;新石器时代中期,还出现了彩陶。距今约三四千年的"爱琴海文明"时期,克里特岛就盛产陶器。古希腊、古罗马时期的陶器以希腊最负盛名,古希腊人制作的黑绘、红绘和白底彩绘陶器不仅表现出了人们高超的制陶工艺,而且其绘饰艺术成就也很突出。古希腊人生产的陶器除了满足本国需求之外还远销其他国家,公元前 6 世纪中叶以后,产于雅典的陶器甚至一度垄断了国外的市场。古希腊陶器工业的发展可以分为 5 个时期,每个时期都出现了不同装饰风格的陶器,它们分别是公元前 9 世纪至前 8 世纪的几何纹样陶器、公元前 7 世纪的东方风格陶器、公元前 6 世纪的黑绘式陶器、公元前 5 世纪上半叶的红绘式陶器以及公元前 5 世纪下半叶的彩绘式陶器,其中,红绘式陶器是古希腊制陶工艺发展的顶峰(见图 2-36)。

　　古希腊除了制陶工艺以外,青铜工艺也取得了很大成就,按其装饰风格来看,古希腊的青铜工艺可以分为两个时期。公元前 8 世纪至前 7 世纪为前期,此间的青铜制造工艺受古埃及艺术的影响十分明显,作品装饰上多用圆、三角、折线、平行线等几何纹样,即使动物和人物造型也都统一在这几种几何纹样之内。如人的上半身、动物的颈、肩皆概括为三角形,臀部和股部都被塑造成圆弧形,这使作品形式单纯,表现有

力,增强了装饰性和观赏性(见图2-37)。自公元前6世纪起,日趋繁盛的古希腊青铜工艺进入后期,此间其装饰手法开始以写实为主,并出现了不少较大的器型(见图2-38)。

图2-36 红绘式搏斗陶瓶(约公元前515年)

图2-37 现藏于美国纽约大都会博物馆的《青铜神像》

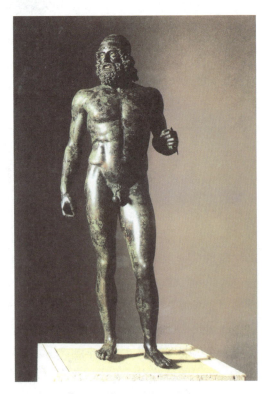

图2-38 《里切亚青铜雕像》

随着公元前1世纪古罗马帝国的建立,整个西方工艺美术的发展中心随之从古希腊转移至古罗马。古罗马工艺美术的发展经历了以下三个社会历史阶段:公元前10世纪至前6世纪的埃特鲁利亚文明时期、公元前6世纪至1世纪的共和时期以及1世纪至4世纪的帝国时期。其中,帝国时期是古罗马工艺美术发展的鼎盛时期,其陶艺、玻璃工艺、金属工艺都取得了很大成就。就整体而言,不论是埃特鲁利亚文明时期还是共和时期,它们都浸染了古希腊艺术的色彩,不过到帝国时期,古罗马的工艺美术

越显现出自身鲜明的特色。比如，以神话和风俗人物为主体的装饰显示出浓郁的人文色彩，在材质和造型上趋于宫廷贵族的审美，在表现奢华奔放的同时又延续了古希腊艺术中重视和谐典雅的古典美原则等。

与古希腊陶器相媲美，且在古罗马工艺美术中占有重要地位的是古罗马的银器工艺，工匠们为贵族阶级设计和制作了大量用于生活的餐具与首饰。早期古罗马银器的浮雕装饰主题多为希腊神话，此外，《荷马史诗》中的内容和民间风俗、哲学家和诗人肖像等人像装饰也很多，再有就是动物和植物装饰。其浮雕的装饰手法大多是先对薄薄的银板进行捶打制作，然后再以雕金技法加以点缀（见图2-39）。2世纪至3世纪，古罗马银器工艺进入发展后期，其作品由自然主义的描绘转为重装饰的表现，除几何纹外，人物表现和空间表现也呈平面化。另外，在银器上用乌金进行镶嵌的技法也很盛行，其装饰效果更加繁丽（见图2-40）。

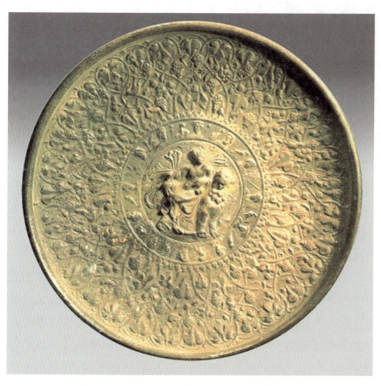

图2-39　东罗马银盘（约公元3世纪到4世纪）

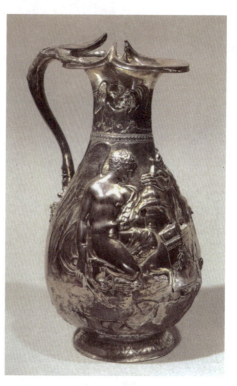

图2-40　古罗马时期采用乌金镶嵌的银器

作为古典艺术的代表和古代欧洲文明的发源地，古希腊和古罗马为世界文明史留下了许多高大宏伟的建筑。世界著名的雅典卫城建筑群（见图2-41）堪称是人类高超的建筑技术与审美要求的完美结合的典范。人们通常把古希腊建筑中的柱子、额材和檐部的形式、比例相互结合所形成的程式法则称为柱式，其中主要包括三类：多利克柱式、爱奥尼亚柱式和科林斯柱式。现存的建筑物遗址主要就是神殿、剧场、竞技场等公共建筑，其中神殿作为一个城邦的重要活动中心，它也最能代表那一时期建筑的风貌。古希腊人的生活受控于宗教，所以理所当然的，在形式上也具有了宗教性特征，总之，古希腊神殿建筑的庄重典雅、和谐壮丽以及它崇高的美给世界建筑美学留下了不可磨灭的财富积累。

2.2.2　欧洲中世纪的工艺美术

476年西罗马帝国的灭亡，标志着欧洲奴隶社会的结束，封建制度的确立。在长达近千年的历史中，欧洲封建国家的基督教会在思想意识的各个领域占有绝对的统治地位，支配着中世纪文化艺术和社会生活的每个方面。这一时期，设计艺术也毫无例外地受到了宗教的影响，上帝是最高的存在，现世美则完全被否定，这清楚地反映在工艺品的形式和内容等各个要素之中。设计的目的是直接为基督教统治服务的，

为一切向往天堂的人服务的。宗教故事、宗教人物成为中世纪工艺美术的主要装饰题材,那些直接为宗教服务的祭坛装饰、圣书函、遗物箱和十字架等器物与造型得到了空前的发展。这些作品的风格大都强调神圣与威严,基调低沉凝重,表现出冷峻而肃穆、庄严而压抑的气氛。

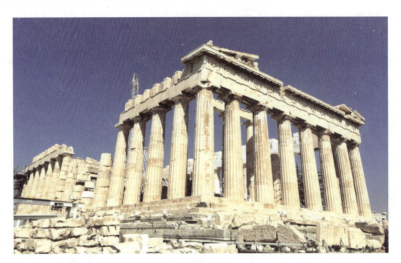

图 2-41　雅典卫城

在宗教统治和影响下的设计领域,最具典型意义的、代表着中世纪设计的是哥特式手工艺和哥特式建筑。哥特(Gothic),原指哥特人,属西欧哥特风格日耳曼部族,最早是文艺复兴时期被用来区分中世纪时期(5世纪至15世纪)的艺术风格,它的起源是来自曾于3世纪至5世纪侵略意大利并瓦解罗马帝国的德国哥特族人,欧洲人所说的"哥特"其实含有"蛮族"的意思,在欧洲文艺复兴时期,那些崇尚古希腊、古罗马艺术的人将哥特式美术样式视为"蛮族的艺术"。然而抛开历史的成见,体现在建筑、雕刻、绘画、手工艺等方面的哥特式艺术是欧洲中世纪设计艺术的顶峰,设计艺术手法也达到了空前的高度。

哥特式建筑是一种兴盛于中世纪高峰与末期的建筑风格,主要见于天主教堂,同时也影响到世俗建筑。它发源于12世纪的法国,在中世纪高峰和晚期盛行于欧洲,持续至16世纪。哥特式建筑在当代普遍被称作"法国式",最明显的建筑风格就是高耸入云的尖顶、尖形拱门以及窗户上巨大斑斓的玻璃画。在设计中利用尖肋拱顶、飞扶壁、修长的束柱,营造出轻盈修长的飞天感,新的框架结构以增加支撑顶部的力量,予以整个建筑直升线条、雄伟的外观和教堂内的空阔空间,常结合镶着彩色玻璃的长窗,使教堂内产生一种浓厚的宗教气氛。最负盛名的哥特式建筑有俄罗斯圣母大教堂、意大利米兰大教堂、德国科隆大教堂(见图2-42和图2-43)、英国威斯敏斯特大教堂、法国巴黎圣母院等。以卓越的建筑技艺表现了神秘、哀婉、崇高的强烈情感,对后世其他艺术均有重大影响。

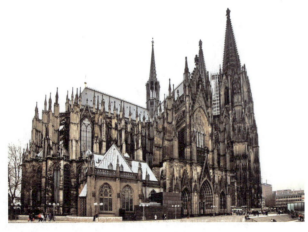
图 2-42　德国科隆大教堂

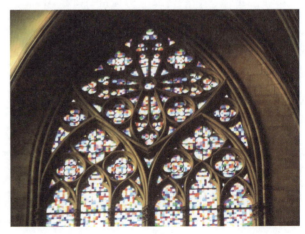
图 2-43　科隆大教堂内部的彩色玻璃窗

哥特时期的欧洲金属工艺真正走向了成熟，从技法上来看，尤其是后期在金银薄板上收挑的人物和鸟兽，凹凸分明，形体准确，显示出高超的工艺技巧，有的作品还在浮雕式的形象上饰以半透明状的珐琅，这种"珐琅—镶嵌"技法颇具特色（见图2-44）。欧洲中世纪的玻璃工艺在哥特时期取得了相当可观的成就，相较于实用功能的玻璃制品，用于教堂装饰的玻璃工艺更多。然而不论是玻璃器具还是教堂玻璃窗，皆以彩绘纹样进行装饰，器具造型单纯而坚挺，装饰庄重大方，色彩对比强烈，具有较强的艺术性（见图2-45）。

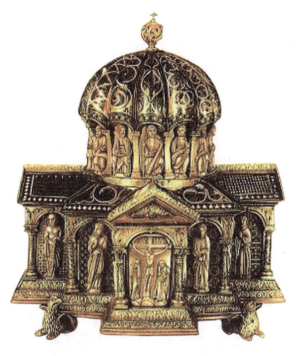

图2-44 圣遗物箱

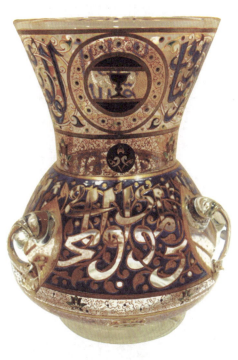

图2-45 玻璃圣物容器

14世纪后，哥特式建筑上的装饰纹样开始被应用于家具，框架镶板式结构代替了用厚木板钉接箱柜的老方法，出现了诸如高脚餐具柜和箱形座椅等新的品种。哥特式风格家具的主要特征是层次丰富和精巧细致的雕刻装饰，最常见的有火焰形饰、尖拱、三叶形饰和四叶形饰等图案。中世纪的哥特式风格家具，多为当时的封建贵族及教会服务，其造型和装饰特征与当时的建筑一样，完全以基督教的政教思想为中心，旨在让人产生腾空向上与上帝同在的幻觉，造型语义上在于推崇神权的至高无上，期望令人产生惊奇和神秘的情感。同时，哥特式风格家具还呈现出了庄严、威仪、雄伟、豪华、挺拔向上的气势，其火焰式和繁茂的枝叶雕刻装饰，是兴旺、繁荣和力量的象征，具有深刻的造型寓意性（见图2-46）。

2.2.3 文艺复兴时期的工艺美术

在14世纪至16世纪，在欧洲的许多国家先后掀起了文艺复兴运动，这场运动力图打破中世纪基督教神学的统治，恢复古希腊、古罗马文化的人文主义传统。在这场前后延续两百多年的运动中，文艺上出现了前所未有的繁荣，对后来的欧洲文化艺术及社会生活的各个方面都产生了巨大影响。在人文主义思想的影响下，文艺复兴时期的工艺美术颠覆了中世纪工艺美术的宗教性质，一改之前的刻板作风，

图2-46 中世纪哥特式风格的座椅

从古希腊、古罗马的工艺美术中汲取营养,艺术家表现出比以往任何时期都高涨的热情,他们一方面从古希腊、古罗马的设计中继承与发展艺术法则和工艺思想;另一方面借助当时科学技术的发展,引导和满足了当时人的物质和审美需求。在这一时期推出的大量新的、对后世设计产生了重大影响的设计作品中,不乏许多青史留名的艺术杰作,它们一般具有庄重典雅、和谐含蓄、充满古典意蕴和世俗情调的风格特征。此外,这一时期的工艺美术在材料运用、制作工艺、表现题材等方面都有显著的提高和突破,可谓品种繁多、材质丰富、制作精良、成就辉煌。

文艺复兴时期,工艺造物和设计更紧密地与人们的生活相联系,宫廷建立了自己的工坊满足自身的需求,工艺美术得到了空前的发展和繁荣,如意大利仅家具制造就出现了佛罗伦萨、罗马、威尼斯三个生产制造中心,胡桃木柜和扶手椅等成为当时优秀的设计作品。扶手椅以佛罗伦萨质量最优,以四根平直方脚为特征,前腿正面和椅背雕有精美的纹饰,有的以天鹅绒或皮革等做垫饰(见图2-47和图2-48)。法国巴黎的家具设计注重整体性,装饰的华美和造型的和谐成为其显著特点(见图2-49)。而此时英国的家具设计则趋于简洁明快,风格劲挺刚健。从文艺复兴时期家具设计风格的整体演变来看,早期的意大利家具工艺主要吸取了古代家具造型的某些因素,同时又赋予了其新的表现手法。这尤为明显地反映在对建筑物装饰局部的模仿上。当时意大利式的箱柜就装饰着建筑似的檐板半附柱和台座。但这种模仿不是简单的生搬硬套,而是充分利用绘画、嵌木、雕刻和涂金的石膏浮雕等手法,它们掩盖了对建筑装饰生硬模仿的感觉。自16世纪文艺复兴中期以后,佛罗伦萨的家具设计日趋豪华精美,已基本上失去了文艺复兴早期简洁单纯的特征,更为后来的巴洛克、洛可可时期的家具设计奠定了风格基础(见图2-50)。

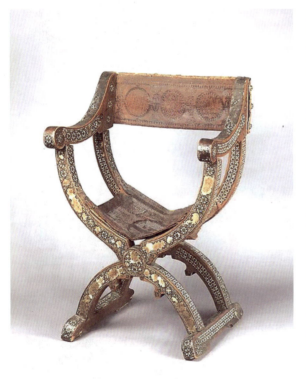

图2-47 意大利16世纪的折叠扶手椅

图2-48 文艺复兴盛期的扶手椅设计

文艺复兴时期,陶制品因其低廉的价格迎合了市场的需求因而被大量生产,佛罗伦萨、锡耶纳、博洛尼亚等都是著名的制陶业盛地。这一时期的意大利陶工艺品被称为马略卡式陶器,这种陶器成型后素烧,然后施白色陶衣,彩绘后经二次烧成,纹饰色彩以黄、青、绿、紫为主,早期纹饰多为植物、鸟兽、纹章等,晚期纹饰以神话故事、人物、日常生活等场景为主(见图2-51)。意大利马略卡式陶器于1530年传到法国,影响巨大,但自16世纪后期,法国陶器逐渐有了自己的风格,"田园风格"陶器成为其代表作(见

图2-52)。此外,玻璃制品也是文艺复兴时期的重要设计成果,意大利的玻璃生产中心是威尼斯,其玻璃工艺不仅全面继承了欧洲传统玻璃工艺的精华,同时还受到当时先进的伊斯兰玻璃工艺的影响,如高脚酒杯、碗、盘的设计,装饰以神话故事和人物为主,具有很强的绘画性(见图2-53)。受威尼斯玻璃工艺的影响,法国、英国也纷纷采用威尼斯玻璃工艺进行生产。

图2-49　16世纪早期法国的餐具柜

图2-50　文艺复兴晚期的一对扶手椅

图2-51　14世纪后期意大利生产的马略卡式执壶

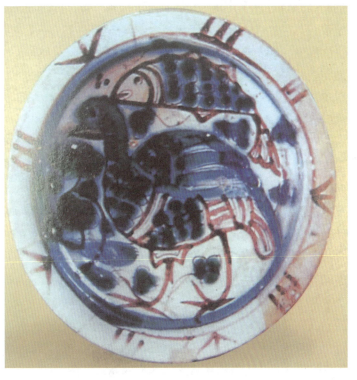

图2-52　法国14世纪至15世纪的彩绘鱼鸟纹陶盘

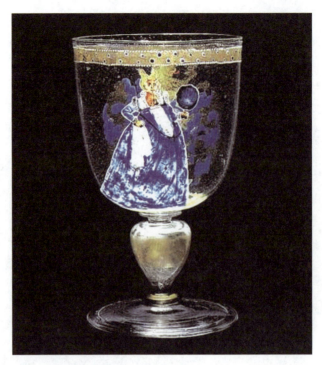

图 2-53　16 世纪的威尼斯玻璃高脚杯

2.2.4　巴洛克、洛可可时期的工艺美术

"巴洛克"一词原意为"畸形的珍珠",它作为一种艺术形式的称谓,于 16 世纪下半叶在意大利兴起,在 17 世纪的欧洲普遍盛行,是背离了文艺复兴艺术精神的一种艺术形式。它摒弃了古典主义造型艺术上的刚劲、挺拔、肃穆、古板的遗风,追求标新立异、活泼奔放的极端浪漫的艺术效果,如家具设计,用曲形弯腿取代文艺复兴时期的方木和旋木造型的腿,造型夸张;奔放的涡形装饰表现出一种流动性,深受贵族阶级的喜爱。18 世纪法国路易十五时期盛行的设计风格称为"洛可可",它是"巴洛克"风格的延续和变异。其特征是纤细柔美的造型和华丽的装饰,自然主义的装饰题材与夸张的色彩组合在一起,如家具设计,其腿部不仅弯曲而且更为纤细坚挺,受中国清代设计影响,饰面多采用贝壳镶嵌和油彩镀金,并广泛采用油漆髹饰。

巴洛克风格可以说是一种极端男性化的风格,是充满阳刚之气的。其大多表现于皇室宫廷内,如建筑、皇室家具、服饰和餐具器皿等。巴洛克建筑是 17 世纪至 18 世纪在意大利文艺复兴时期建筑基础上发展起来的一种建筑和装饰风格,其特点是外形自由,追求动态,喜好富丽的装饰和雕刻以及强烈的色彩,常用穿插的曲面和椭圆形空间。它的风格自由奔放,造型繁复,富于变化,当然也有装饰堆砌过分之嫌,西班牙圣地亚哥大教堂为这一时期建筑的典型实例(见图 2-54)。巴洛克风格家具的主要特色是强调力度、变化和动感,沙发华丽的布面与精致的雕刻相互配合,把高贵的造型与地面铺饰融为一体,气质雍容。巴洛克家具利用多变的曲面,采用花样繁多的装饰,做大面积的雕刻或者是金箔贴面、描金涂漆处理,并在坐卧类家具上大量应用面料包覆。繁复的空间组合,与浓重的布局色调,把每一件家具的抒情色彩表达得十分强烈(见图 2-55)。

洛可可风格是宫廷艺术,它起源于上层社会的需要,是由于当时一些不严格遵循法国古典主义法则的因素而产生的。它喜欢用弧线和 S 形的装饰风格,尤其爱用贝壳、旋涡、山石作为装饰题材,天花板和墙面有时以弧面相连,转角处布置壁画。为了模仿自然形态,室内建筑部件往往做成不对称形状。室内墙面粉刷,爱用嫩绿、粉红、玫瑰红等鲜艳的浅色调卷草舒花,线脚大多用金色。洛可可建筑艺术特征是轻结构的花园式府邸,逐渐摒弃了巴洛克那种雄伟的宫殿气质,室内应用明快的色彩和纤巧的装饰,家具非常精致

而偏于烦琐，反而不像巴洛克风格那样色彩强烈，装饰浓艳（见图 2-56）。其中，洛可可家具以其不对称的轻快纤细曲线著称，以回旋曲折的贝壳形曲线和精细纤巧的雕饰为主要特征，以凸曲线和弯脚作为主要造型基调，相对于路易十四时期庄严、豪华、宏伟的巴洛克艺术风格，洛可可风格的家具打破了艺术上的对称、均衡、朴实的规律，以复杂自由的波浪线条为主，饰以纤细柔美的植物纹样，形成了一种轻快精巧、优美华丽、闪耀虚幻的效果（见图 2-57）。

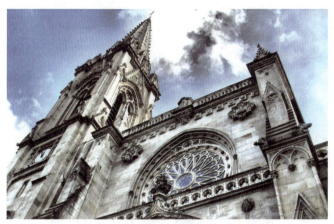

图 2-54　西班牙圣地亚哥大教堂

图 2-55　路易十四统治时期的豪华型家具

图 2-56　洛可可风格的室内设计

图 2-57　18 世纪的嵌瓷漆饰青铜镀金宝石箱柜

2.2.5　欧洲近代的工艺美术

18 世纪下半叶英国的工业革命不仅使人类的生产方式从手工走向大机器生产，而且也导致了新的设计思想和方式的产生。面对大机器生产，设计的重要性日益凸显出来，因此设计作为专业在这场生产方式的变革中应运而生。但是 18 世纪至 19 世纪的产品设计可以说是处在一个不成熟的变革时期，新与旧的产品形式、风格交替，有时是相当矛盾和混乱的。这个时期的设计既有古典主义设计的影子，又受浪漫主义的影响，在宫廷审美和大众审美，在贵族权势和平民需求之间，艺术设计随着欧洲社会形态和文化结构的变革也在逐步形成新的一套美学原则。

在 19 世纪，包括大型交通工具如蒸汽机车、客车车厢、机床、自行车乃至家具、日常用品的一些设计，

都已出现了注重功能与形式结合、统一的作品,虽然有的设计采用的形式还是传统的装饰形式,并不能与功能相一致,但注重设计和形式的努力是显而易见的,一些产品甚至开始出现自己的美学风格,如马车内饰设计对室内设计风格的借鉴等。在19世纪的设计史上,美国的设计引人注目。从19世纪开始,美国超越英国成为头号工业强国,新型的标准化的生产方式形成了别具一格的"美国制造体系",并规范着设计的开展。与欧洲相比,美国设计的最大特点是实用性,以致当时的设计产品在外观上是有些粗糙的。如1851年美国人设计的胜家缝纫机,朴素实用却有些丑陋(见图2-58)。另外,在诸多设计领域,最能体现美国设计水平的是汽车设计,亨利·福特在1903年创建了福特汽车公司,1908年推出了造型简洁、结实、易于修理的T形小汽车,1914年实现了流水作业,标志着汽车设计实现了标准化、经济化(见图2-59)。

图2-58　1851年的胜家缝纫机

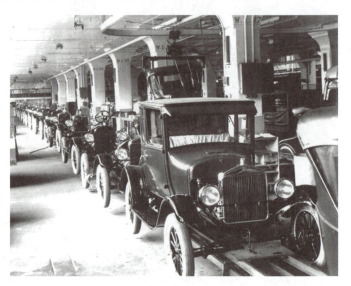
图2-59　20世纪初美国福特公司生产T形小汽车的流水线

自工业革命开始以后,英国乃至整个欧洲的工艺美术创作陷入了混乱局面。一方面,由于机械生产的问世,导致片面追求产量而忽略了设计要素;另一方面,资本市场的逐利使得工艺品的设计仍旧停留在手工艺生产阶段。1851年在英国伦敦举办的"万国博览会"上,工艺品的设计质量明显下降的趋势引起了广泛关注,以拉斯金为代表的一些优秀的艺术家、批评家对欧洲工艺美术的衰落痛心疾首,对此提出了严厉的批评意见和改革意见。

1888年,在威廉·莫里斯(见图2-60)的组织和领导下,英国成立了"艺术与工艺展览协会",进而形成了一场颇具声势的"艺术与手工艺运动"。它不仅在英国设计界引起了强烈反响,而且迅速风靡整个欧洲大陆。莫里斯对于新的设计思想的第一次尝试是对他的新婚住宅"红屋"的装修,这深刻实践了拉斯金艺术为生活服务的思想(见图2-61)。1861年,他与好友马歇尔·福克纳成立了一家从事室内设计和装饰的美术装饰商行,从事家具、刺绣、地毯、窗帘、金属工艺、壁纸等用品的设计,这是设计史上第一家艺术家从事设计生产的公司,因此具有里程碑意义。此外,他还组织了一批艺术家为生活而设计,产生了大量风格全新、品质优美的产品。莫里斯广泛涉及设计领域,当然他最关心的还是染织设计,他的这类设计大多以自然中的植物为题材,花枝烂漫而生机盎然(见图2-62)。这种清新朴实的自然气息一直影响到后来的"新艺术运动"。

"新艺术运动"发生在19世纪末期的最后10年到20世纪初期的前10年间,是西方古典主义进入现代主义的转折和过渡。它首先从法国开始,之后蔓延到欧洲其他国家和大洋彼岸的美国。这场运动的涉及面非常广泛,几乎波及了艺术设计的各个领域,为人类留下了大量具有自然优美曲线造型的艺术杰作。"新艺术运动"的美学特征是像植物的卷须和风吹斜烟似的平滑的曲线。因此,在建筑装饰上追求简洁而且尽量减少浮饰。建筑物内外的墙面、栏杆、窗棂以及家具等装饰以螺旋形、波浪形及扭曲

的形状为主，大量使用铁艺构件，这与古典主义有条理的结构及新哥特式风格的呆板形式形成了鲜明对比（见图2-63）。在"新艺术运动"中，建筑设计在西班牙呈现出强烈的极端主义风格，代表人物是著名的建筑师安东尼·高迪，在1900—1910年，安东尼·高迪在新艺术运动风格的激发下设计的米拉公寓（见图2-64）避免采用直线和平面，连建筑外部的装饰墙体也被加工成为一种岩溶地质的感觉。法国建筑师吉玛德设计的巴黎地铁站入口，金属的应用自如而生动。在地铁入口的设计中，吉玛德运用了标准的金属构件，进行组合形成不同的尺寸和形状，这些基于整体视觉元素的处理，在当时是非常具有远见的（见图2-65）。分离派的代表设计师霍夫曼设计的斯托克列宫（见图2-66）负有盛名，整个宫殿采用了混凝土和金属构件，在细节部分有少数精致的装饰，采用豪华的材料和严谨的几何形状装饰物，使室内设计显得非常规整。这一切都表明霍夫曼的设计已经初显出了现代主义的朴素风格。

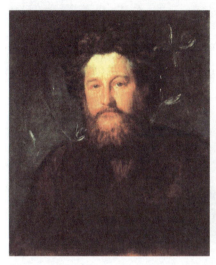

图 2-60　威廉·莫里斯

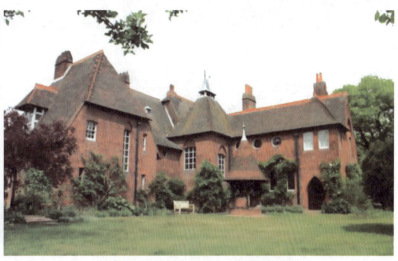

图 2-61　威廉·莫里斯设计的"红屋"

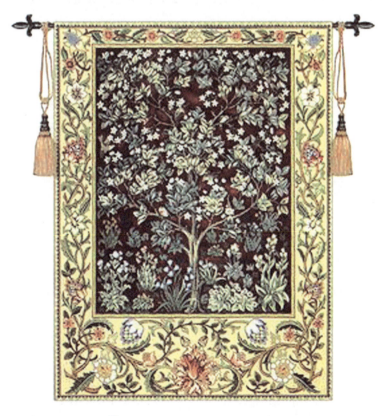

图 2-62　威廉·莫里斯设计的挂毯

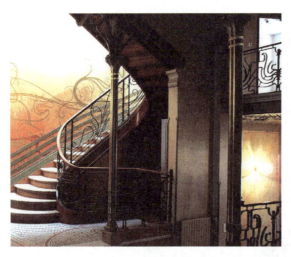
图 2-63　霍塔旅馆室内设计

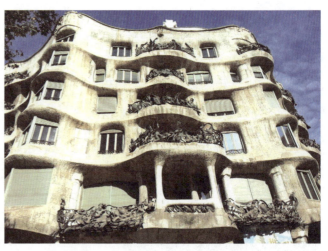
图 2-64　安东尼·高迪设计的米拉公寓

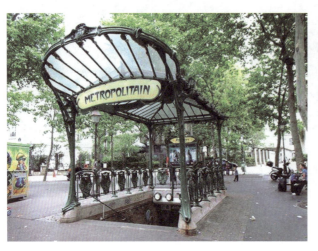
图 2-65　吉玛德设计的巴黎地铁站入口

图 2-66　霍夫曼设计的斯托克列宫

本 章 小 结

本章主要对中西古代的艺术设计史进行了概括性提要，在中国古代的工艺美术部分主要从陶瓷工艺、青铜工艺以及玉、漆、木和染织等方面介绍了我国古代主要的工艺成就，在西方古代的工艺美术部分，主要遵循时间顺序，对古希腊以来直到近代各个重要的历史阶段的设计进行了梳理。完成本章的学习，应该理解和掌握以下内容。

（1）中国陶瓷的发展过程漫长，种类十分浩繁，其分类也是各式各样。每个阶段都有各自阶段陶瓷工艺品的独特的审美特征。

（2）从造型设计来看，夏、商、周三代的青铜器从造型到装饰各有不同的风格，也都是三代工匠艺术家在特定的社会政治、观念和审美要求下做出的设计创造和选择。

（3）真正开始垂足高坐就是从宋代开始的，各种配合高坐的家具也应运而生。元、明、清各代，对家具的生产、设计要求精益求精，尤其是明、清两代，成为传统家具的全盛时期。

（4）作为古典艺术的代表和古代欧洲文明的发源地，古希腊和古罗马为世界文明史留下了陶瓷、金属、玻璃等精美的工艺制品和高大宏伟的建筑。

（5）自工业革命开始以后，英国乃至整个欧洲的工艺美术创作陷入了混乱局面。一方面，由于机械生产的问世，导致片面追求产量而忽略了设计要素；另一方面，资本市场的逐利使得工艺品的设计仍旧停留在手工艺生产阶段。手工艺运动和新艺术运动都可以看成是对设计未来的积极探索。

习题

1. 我国古代的陶瓷工艺经历了怎样的发展过程?
2. 青铜器是如何体现我国古代的等级秩序的?
3. 我国宋代的家具设计有什么特点?
4. 古希腊和古罗马时代的工艺美术主要体现在哪些重要领域?各有什么特点?
5. 为什么说文艺复兴时期的设计艺术是对中世纪设计的颠覆?
6. 西方近代的工艺美术运动和新艺术运动做了哪些有益探索?

第3章 现代设计与后现代设计

【本章学习目标】
1. 了解现代主义设计在20世纪产生和发展的条件与背景。
2. 掌握不同时期、不同国家主要的设计成就、设计风格和代表人物。
3. 理解现代设计与后现代设计随社会与人的需求发展变化的原因。

3.1 现代主义艺术设计的兴起

3.1.1 现代设计的文化与技术环境

20世纪20年代现代工业社会终于确立,适应了工业化生产体系的社会结构也逐渐形成,以劳资关系为纽带的社会关系和阶级关系充斥着一切部门,技术被商品化,艺术被商品化,设计同样也被商品化,竞争使一切进入高速发展的通道。

当各种现代派艺术潮流走马灯似地轮番上场、现代科学技术突飞猛进的时候,现代设计一如此前的"工艺美术运动"和"新艺术运动",试图在艺术、技术之间找到一个平衡点,改变工业化生产带来的负面影响,但是它并不是要诉诸复兴发展传统的手工业产业,而是清楚地认识到技术和创造给人带来了美好的生活,现代设计要做的就是最大限度地发挥科学技术的巨大长处。与此同时"装饰艺术运动"也开始崭露头角。当时的手工艺产品绝大多数由社会上层阶级所占有,"装饰艺术"力求改变这种现状,试图将手工艺制作和机械生产进行比较研究,希望可以改变两者的矛盾关系并解决问题。

1909年塑料开始用于制造日常生活中的各种器皿,1913年家用电冰箱投入市场,1920年美国开始用无线电播送广播节目,1926年英国首次演示接收技术,1928年电子显像管生产线出现,1935年磁带录音机问世。这一系列的发明创造极大地改变了人们的生活。这个时候的现代设计师以设计上的诚挚和忠于科学理性的思考取代了"新艺术运动"时候设计师的设计热情和浪漫的构思,或者说,以更多的科学性去取代艺术性,因此也被一部分人称为"机械化时代的设计美学""理性主义的设计美学"等。它的主要内容是:"功能第一,形式第二。"由此出发产生了两种做法:第一,不断采用新材料、新技术;第二,改造、甚至完全抛弃传统形式,创造新的形式。因此,我们从作品中不断看到:从前设计中的曲线美被现代设计中的直线美取代;"面向自然"的写实纹样被"面向数学"的几何纹样取代;"富丽堂皇"的繁缛之美被"朴素大方"的简洁之美所代替……特别是在汽车、飞机、轮船等当代技术的尖端产品,其外形更没有任何传统纹样可供参考,只有按照机械结构和流体力学的原则去大胆设计。

彼得·贝伦斯是现代主义设计的重要奠基人之一，同时也是著名建筑师和工业产品设计的先驱。现代主义建筑大师格罗皮乌斯、米斯·凡·德罗和勒·柯布西耶早年都曾在他的设计室工作过，他对德国现代建筑的发展具有深刻的影响。贝伦斯早年在汉堡的艺术学校学习，1897年赴慕尼黑，1900年黑森大公召他到达姆施塔特，在那里他从艺术转向了建筑。1903年他被任命为迪塞尔多夫艺术学校的校长。1907年他被德国通用电气公司聘请担任建筑师和设计协调人，1909—1912年参与建造公司的厂房建筑群，其中他设计的透平机工厂成为当时德国最有影响的建筑物，被誉为第一座真正的"现代建筑"（见图3-1）。

图3-1　彼得·贝伦斯为德国通用电气公司设计的透平机工厂

作为工业设计师，贝伦斯还设计了大量的工业产品，如弧光灯、电风扇、电水壶等，奠定了功能主义设计风格的基础。他把外形的简洁和功能性作为工业产品的审美理想，从1908年设计的台扇和1910年设计的钟表上看不到任何的伪装与牵强。他通过改变容量、局部的几何形状、材料和装饰的途径，设计了电水壶系列，基础模式有圆底、椭圆底与六面体，后者被称为"中国灯笼"（见图3-2）。贝伦斯把纯粹的几何图形与简洁而精致的装饰很好地结合起来，使这些产品具有自身的、而不是从手工艺那里借用的价值。如电水壶，贝伦斯制定三种壶体、两种壶盖、两种手柄及两种底座，从中选择并加以组合，共有24种样式；电水壶有水下加热电阻丝，锤击的效果及藤条覆盖的手柄显示其为手工制作。他是第一个改革产品设计使之适合工业化生产的设计师，他设计的电水壶充分考虑了机器批量和标准化生产的特点，水壶的提梁和壶盖都可以与别的造型的水壶配件互用。

图3-2　彼得·贝伦斯设计的电水壶

3.1.2　现代设计与现代艺术

在20世纪的绘画领域中，日新月异的先锋画派对设计产生了深刻影响，有的画派的主张覆盖着文学、艺术等诸多领域，有的先锋画家不但从事绘画和雕塑，甚至也参与建筑设计和艺术设计。

表现主义在20世纪初流行于德国、法国、奥地利、北欧和俄罗斯等国家（地区），最初在德国1905年组织的桥社、1909年成立的青骑士社等表现主义社团崛起。它们的美学目标和艺术追求与法国的野兽主义相似，只是带有浓厚的北欧色彩与德意志民族传统的特色，艺术家通过作品着重表现内心的情感，而忽视对对象形式的摹写，因此往往表现为对现实的扭曲和抽象化。表现主义在建筑设计方面的

代表人物是德国建筑设计师艾利克·门德尔松,他在 1919—1920 年设计的波茨坦市爱因斯坦天文台(见图 3-3),被认为是表现主义建筑最典型的代表。1917 年,爱因斯坦发表广义相对论,在科学界引起了极大的震动,被认为是科学史上划时代的突破,这座天文台正是为了研究相对论而建。从造型来看,整个建筑采取了令人捉摸不定的、没有明显转折和棱角的、混混沌沌的流线造型,酷似一件雕塑作品,墙面还有一些莫名其妙的凸起,开出一些不规整的窗户。不得不说,这正是门德尔松刻意追求的,他抓住了人们的情绪,用一个怪诞的建筑形象来表达一般人对爱因斯坦学说的神秘感和高深莫测的印象。当然,对难以捉摸的神秘情感的模拟绝非设计的出发点。因为在门德尔松看来,如何将相对论的运动与能量和科学建筑复杂精密的功能要求有机融合才是最为基本的设计目标。

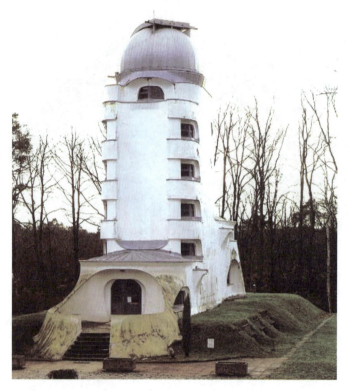

图 3-3　波茨坦市爱因斯坦天文台

未来主义始于意大利诗人、作家兼文艺评论家马里内蒂于 1909 年 2 月在《费加罗报》上发表的《未来主义的创立和宣言》一文。他总结了未来主义的一些基本原则,包括对陈旧思想的憎恶,尤其是对陈旧的政治与艺术传统的憎恶,表达了对速度、科技和暴力等元素的狂热喜爱。未来主义者们在马里内蒂发表《未来主义的创立和宣言》之后,又相继在其他领域发表了《未来主义画家宣言》《未来主义雕塑宣言》《未来主义建筑宣言》等,最有代表性的建筑设计师是安东尼奥·圣埃利亚,他在第一次世界大战中入伍,因为战争而走过了许多城市,观摩了很多古代建筑,并且画了大量速写,战后他展出了自己绘制的很多关于未来城市的设计方案(见图 3-4),但都没有被付诸实施。圣埃利亚的理想城市基本上是一种未来主义者的预言和幻想,他那些大胆的工程设想对后来的一些建筑师们产生过积极的影响。事实上,20 世纪一些发达城市的建设过程,只实现了他部分的预言:他主张城市人口的集中只要与快速的交通相辅相成就不会造成压力,他设计了包括地下铁道、架空公路、滑动人行道、立体交叉枢纽等组成的立体式交通网络,用钢铁、水泥和玻璃来组成城市的面貌。

风格主义是 1917 年在荷兰出现的几何抽象主义画派,起源于荷兰画家蒙德里安创办的《风格》杂志,其创刊号上的社论《绘画中的新造型艺术》是他们的宣言。主张用纯粹几何形的抽象来表现纯粹的精神,认为抛开具体描绘,抛开细节,才能避免个别性和特殊性,获得人类共通的纯粹精神表现。风格主义最

有影响的实干家之一是里特维尔德,他将风格派艺术由平面推广到了三维空间,通过使用简洁的基本形式和三原色创造出了优美而具功能性的建筑与家具,以一种实用的方式体现了风格派的艺术原则。1911 年他单独开设了一间家具店,1918 年加入风格派,他一生设计了大量家具,其中红蓝椅无疑是20 世纪艺术史中比较有创造性和较重要的作品(见图 3-5)。它由机制木条和层压板构成,13 根木条相互垂直,形成了基本的结构空间,各个构件间用螺钉紧固搭接而不用榫接,以免破坏构件的完整性。椅的靠背为红色,坐垫为蓝色,木条漆成黑色。木条的端部漆成黄色,以表示木条只是连续延伸的构件中的一个片段而已。里特维尔德曾这样说起过红蓝椅:"结构应服务于构件间的协调,以保证各个构件的独立与完整。这样,整体就可以自由和清晰地竖立在空间中,形式就能从材料中抽象出来。"红蓝椅既是一把椅子,也是一件雕塑,尽管坐上去并不十分舒服,但根据设计者的最初目的,它还是具有相当的功能性。

图 3-4　安东尼奥·圣埃利亚关于未来城市的设计方案

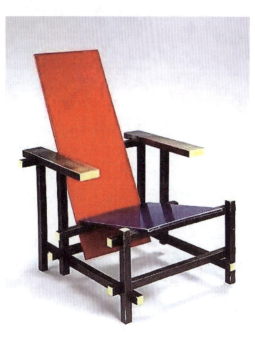

图 3-5　里特维尔德设计的红蓝椅

3.2　包豪斯与现代设计教育体系

3.2.1　包豪斯与格罗皮乌斯

"包豪斯"是德文 Bauhaus 的音译,该校创办人及首任校长,是著名德国现代主义建筑大师格罗皮乌斯,他别出心裁地将德文 Hausbau(房屋建筑)一词调转成 Bauhaus 来作为校名,以显示学校与传统的学院式教育机构的区别。包豪斯一直被称为 20 世纪最具影响力也最具争议性的艺术院校,在二三十年代,它是乌托邦思想和精神的中心。它创建了现代设计的教育理念,取得了在艺术教育理论和实践中无可辩驳的卓越成就。包豪斯的历程就是现代设计诞生的历程,也是在艺术和机械技术这两个相去甚远的门类间搭建桥梁的历程。无论是在建筑学、美术学、工业设计,包豪斯都占有主导地位。

包豪斯由魏玛艺术学校和工艺学校合并而成,其目的是培养新型设计人才。虽然包豪斯名为建筑学校,但直到 1927 年之前并无建筑专业,只有纺织、陶瓷、金工、玻璃、雕塑、印刷等科目,因此,包豪斯主要是一所设计学校。在设计理论上,包豪斯提出了三个基本观点:①艺术与技术的新统一;②设计的目的是人而不是产品;③设计必须遵循自然与客观的法则来进行。这些观点对于工业设计的发展起到了积极的作用,使现代设计逐步由理想主义走向现实主义,即用理性的、科学的思想来代替艺术上的自我表现和浪

漫主义。

自 1919 年创办至 1933 年被法西斯强行关闭，包豪斯经历了短短 14 年的时间，在这 14 年中也三次迁校，由此形成了三个不同的发展阶段，即创办初的魏玛时期、德绍时期和柏林时期。

第一阶段（1919—1925 年），魏玛时期。格罗皮乌斯任校长，提出"艺术与技术新统一"的崇高理想，肩负起训练 20 世纪设计家和建筑师的神圣使命。他广招贤能，聘任艺术家与手工匠师授课，形成艺术教育与手工制作相结合的新型教育制度。

第二阶段（1925—1932 年），德绍时期。包豪斯在德国德绍重建，并进行课程改革，实行了设计与制作教学一体化的教学方法，取得了优异成果。1928 年格罗皮乌斯辞去包豪斯校长职务，由建筑系主任汉内斯·梅耶继任。这位共产党人出身的建筑师，将包豪斯的艺术激进扩大到政治激进，从而使包豪斯面临着越来越大的政治压力。最后梅耶本人也不得不于 1930 年辞职离任，由 L. 米斯·凡·德·罗继任。接任的米斯面对来自纳粹势力的压力，竭尽全力地维持着学校的运转，终于在 1932 年 10 月纳粹党占据德绍后，被迫关闭包豪斯。

第三阶段（1932—1933 年），柏林时期。L. 米斯·凡·德·罗将学校迁至柏林的一座废弃的办公楼中，试图重整旗鼓，由于包豪斯精神为德国纳粹所不容，面对刚刚上台的纳粹政府，米斯终于回天无力，于 1933 年 8 月宣布包豪斯永久关闭。1933 年 11 月包豪斯被封闭，不得不结束其 14 年的发展历程。

学校解散后，格罗皮乌斯、米斯等一批"包豪斯"的中坚力量和主要人物先后来到英、美等国。他们整理出版"包豪斯"的教案、数据和学生作业，使"包豪斯"的学说传遍世界，带动了 20 世纪中期各地建筑和工艺美术教育的改革，并极大地激发了学生的创造力，也对全球建筑和工业产品设计领域产生了巨大影响。

格罗皮乌斯于 1903—1907 年就读于慕尼黑工学院和柏林夏洛滕堡工学院。1907—1910 年在柏林建筑师 P. 贝伦斯的建筑事务所任职。1910—1914 年自主创业，同 A. 迈耶合作设计了他的两座成名作："法古斯鞋楦厂"（见图 3-6）和 1914 年在科隆展览会展出的"示范工厂"和"办公楼"。格罗皮乌斯是建筑师中最早主张走建筑工业化道路的人之一。他认为现代建筑师要创造自己的美学章法，"通过精确的不含糊的形式，清新的对比，各种部件之间的秩序，形体和色彩的匀称与统一来创造自己的美学章法。这是社会的力量与经济所需要的。1911 年，他成为德国劳工同盟组织中的成员，同时他们建立了一种新的设计方式，即将创造性的设计师与机器作品相结合的制作方式。该组织反对模仿，同时放弃依功能而创作的简单做法。1915 年他开始在魏玛实用美术学校任教，1919 年任校长，当时正值第一次世界大战结束，他将实用美术学校和魏玛美术学院合并成为专门培养建筑与工业日用品设计人才的学校，即公立包豪斯学校。

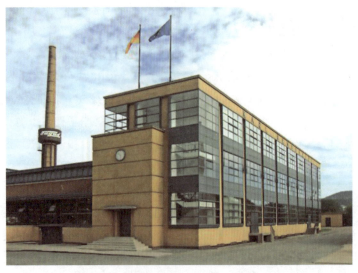

图 3-6　格罗皮乌斯设计的"法古斯鞋楦厂"

3.2.2 基础课程与设计教学

"包豪斯"学校注重基础课的理论与实践并举,通过一系列理性、严格的视觉训练程序,重塑学生观察世界的方式;同时开设印刷、玻璃绘画、金属、家具细木、织造、摄影、壁画、舞台、书籍装订、陶艺、建筑、策展12个不同专业的工作坊,培养学生精准的实际操作能力。这种教学方式在当时传统的学院派看来是十分另类的,但它后来却几乎成为全世界现代艺术和设计教学的通用模式。

包豪斯教学时间为三年半,学生进校后要进行半年的基础课训练,然后进入车间学习各种实际技能。包豪斯与工艺美术运动不同的是它并不敌视机器,而是试图与工业建立广泛的联系,这既是时代的要求,也是生存的必需。包豪斯成立之初,在格罗皮乌斯的支持下,欧洲一些最激进的艺术家来到包豪斯任教,使当时流行的艺术思潮,特别是表现主义,对包豪斯的早期理论产生了重要影响。包豪斯早期的一批基础课教师有苏联的康定斯基、美国的费宁格、瑞士的克利和伊顿等,其中康定斯基曾担任过莫里斯教育学院金属和木制品车间的绘画课教师。这些艺术家都与表现主义有一定的联系。表现主义是20世纪初出现于德国和奥地利的一种艺术流派,主张艺术的任务在于表现个人的主观感受和体验,鼓吹用艺术来改造世界,用奇特、夸张的形体来表现时代精神。这种理想主义的思想与包豪斯"发现象征世界的形式"和创造新的社会的目标是一致的。

包豪斯对设计教育最大的贡献是基础课,它最先是由伊顿创立的,是所有学生的必修课。伊顿提倡"从干中学",即在理论研究的基础上,通过实际工作探讨形式、色彩、材料和质感,并把上述要素结合起来。在基础课程的教学上,伊顿尝试解放学生的创造力和艺术天赋,彻底抛弃了以模仿性绘画为基础的传统教学模式,进行一系列的以形态、构成、色彩、肌理、节奏等视觉艺术的基本训练为课题的教学,把体验、感受、实验作为基本的教学原则,向学生传授有关形态和色彩的造型基础法则,把创造性的构图原则展示给以后作为一个艺术家的学生,发掘学生的创造潜力。

但是由于伊顿强烈的个性以及他的神秘主义色彩,十分强调直觉方法和个性发展,主张完全自发和自由的表现,追求"未知"与"内在和谐",甚至一度用深呼吸和振动练习来开始他的课程,以获取灵感。这些都与工业设计的合作精神与理性分析相去甚远,从而遭到了很多批评。1923年伊顿辞职,由匈牙利出生的艺术家纳吉接替他负责基础课程。纳吉是构成派的追随者,他将构成主义的要素带进了基础训练,强调形式和色彩的客观分析,注重点、线、面的关系。通过实践,使学生了解如何客观地分析二维空间的构成,并进而推广到三维空间的构成上。这些就为工业设计教育奠定了三大构成的基础,同时也意味着包豪斯开始由表现主义转向理性主义。另外,构成主义所倡导的抽象几何形式,又使包豪斯在设计上走向了另一种形式主义的道路。1923年包豪斯举行了第一次展览会,展出了设计模型、学生作业以及绘画和雕塑等,取得了很多成功,受到欧洲许多国家设计界和工业界的重视与好评。在这次展览会上,格罗皮乌斯作了《艺术与技术的新统一》的讲演,更加强调技术的作用。从1923—1925年,包豪斯技术方面的课程得到了加强,并有意识地发展了与一些工业企业的密切联系。1925年4月1日,由于受到魏玛反动政府的迫害,包豪斯关闭了在魏玛的校园,迁往当时工业已相当发达的小城德绍,继续自己的事业。迁到德绍之后,包豪斯有了进一步的发展。格罗皮乌斯提拔了一些包豪斯自己培养的优秀教员为教授,制订了新的教学计划,教育体系及课程设置都趋于完善,实习车间也相应建立起来了。特别值得一提的是,包豪斯新建的校舍,这座新校舍是格罗皮乌斯设计的,1925年秋动工,次年年底落成。它包括教室、车间、办公室、礼堂、餐厅及高年级学生宿舍。校舍建筑面积接近10000平方米,是一组多功能的建筑群。

3.2.3 大师与杰作

格罗皮乌斯亲自为"包豪斯"设计了校舍(见图3-7),他按照建筑的实用功能,采用非对称、不规则、灵活的布局与构图手法,充分发挥现代建筑材料和结构的特性,建筑体形纵横交错,变化丰富,立面造型充

分体现了新材料和新结构的特点,从而创造出了令人耳目一新的视觉效果。与当时传统的公共建筑相比,校舍墙身虽无壁柱、雕刻、花饰,但通过对窗格、雨罩、露台栏杆、幕墙与实墙的精心搭配和处理,却创造出简洁、清新、朴实并富动感的建筑艺术形象,而且造价低廉,建造工期缩短。它们成为后来形成的"包豪斯"建筑风格和现代主义建筑的先声和典范,更是现代建筑史上的一个里程碑。"包豪斯"校舍建筑在1996年被联合国教科文组织列为世界文化遗产,一直以来也是吸引许多游客游览的旅游景点。

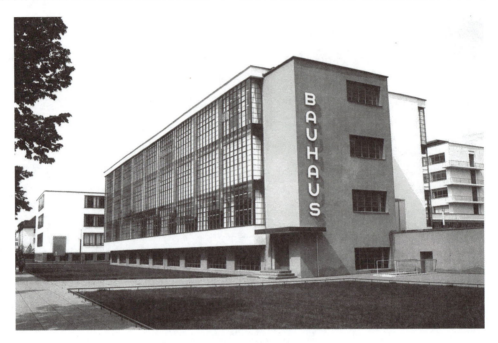

图 3-7　格罗皮乌斯设计的包豪斯校舍

包豪斯最有影响的设计出自纳吉负责的金属制品车间和布劳耶负责的家具车间。包豪斯金属制品车间致力于用金属与玻璃结合的办法教育学生从事实习,这一努力为灯具设计开辟了一条新途径。魏玛时期的金属制品设计还带有明显的手工艺特色。例如,布兰德于1924年设计的茶壶(见图3-8)虽然采用了几何形式,但却是用银以人工锻造的,与工艺美术运动异曲同工;而1926—1927年她设计的台灯不但造型简洁优美,功能效果好,并且是由莱比锡一家工厂批量生产的。这说明包豪斯在工业设计上已日趋成熟。

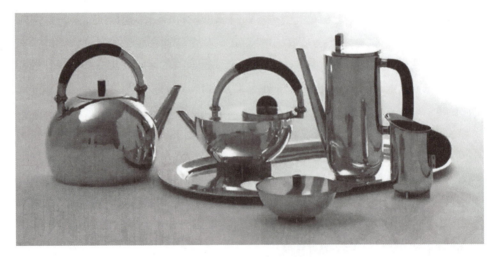

图 3-8　布兰德设计的茶壶等

在包豪斯的家具车间,布劳耶创造了一系列影响极大的钢管椅,开辟了现代家具设计的新篇章。布劳耶于1925年设计了第一把钢管椅,是为了纪念他的老师瓦西里·康定斯基,故而取名为"瓦西里椅子

(Wassily chair)"(见图3-9)。此外,他还通过钢管和皮革或者纺织品的结合,设计出了大量功能良好、造型现代化的新家具,包括椅子、桌子、茶几等,得到世界广泛的欢迎。尽管在谁先想到用钢管来制作家具这一点上尚有争议,但包豪斯首先实现了钢管家具的设想并进行了工业化生产却是毫无疑义的。这些钢管椅充分利用了材料的特性,造型轻巧优雅,结构简单,成为现代设计的典型代表。

包豪斯的另一位重要的设计大师是L.米斯·凡·德·罗。米斯是包豪斯的第三任校长,世界著名的建筑设计师。1928年他提出了著名的功能主义设计口号"少就是多",设计了巴塞罗那世界博览会的德国馆,并为德国馆做室内设计和家具设计,最著名的是"巴塞罗那"钢架椅。巴塞罗那德国馆突破了传统砖石承重结构必然造成的封闭的、孤立的室内空间形式,采取一种开放的、连绵不断的空间划分方式,除少量桌椅外,里面没有其他展品,充分体现了米斯"少就是多"的设计理念。

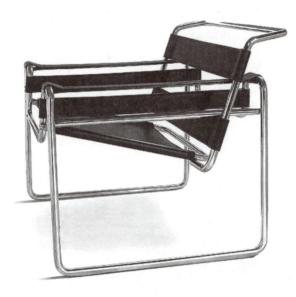

图3-9 布劳耶设计的"瓦西里椅子"

3.3 国际主义设计风格与现代设计

3.3.1 美国的现代设计

20世纪四五十年代,美国和欧洲的设计主流是在包豪斯理论的基础上发展起来的现代主义,这种以功能主义为核心的现代主义又被称作"国际主义"。到六七十年代,这种风格广泛流行,影响了世界各国的建筑设计、产品设计和视觉传达设计。L.米斯·凡·德·罗在早期提出的"少就是多"的理论在第二次世界大战后甚至有了趋向于极端的发展,钢筋混凝土预制构件结构和玻璃幕墙结构成为国际主义建筑的标准面貌。

第二次世界大战后,包豪斯的领袖人物格罗皮乌斯、米斯等人到了美国,也把欧洲的现代主义设计理念带到了美国。在传播过程中,纽约的现代艺术博物馆起到了积极的作用,它从1929年起就积极地宣传现代主义的设计,直接从市场上选择功能主义的商品举办现代性的"实用物品"展览,向公众推举精心设计的、功能主义的、物美价廉且批量生产的家用产品。20世纪30年代,现代艺术博物馆成立了工业设计部,由格罗皮乌斯推荐的著名工业设计师诺伊斯任第一届主任,诺伊斯和继任的考夫曼都极力推崇"优良设计",反对商业化的流线型和设计中的商业化倾向。1940年,现代艺术博物馆提出了工业产品要合乎目的性、适合于所用的材料和生产工艺、形式要服从功能等一系列新的设计美学标准,并以此为要求组织了第二次"实用物品"展览。展览宣称这些展品都是"优良设计"的产物,使这些所谓的优良设计不仅广

受欢迎,而且成为道德和美学意义上的典范。

在诺伊斯和考夫曼的策划与推动下,现代艺术博物馆在20世纪40年代开始举办低成本家具、灯具、染织品、娱乐设施和其他用品的设计竞赛,力求创造出适合于美国家庭、经济而且美观的现代产品风格。40年代的几次竞赛,促使美国的功能主义设计风格迅速兴起,并有着良好的社会声誉。这种低成本的产品设计竞赛所形成的"优良设计"的风格直接影响到50年代美国产品设计的发展,如50年代的家具以批量生产、无装饰、多功能、组合化为特点,适应着战后相对较小的生活空间的需求。从事室内设计与家具生产的厂家米勒公司和诺尔公司,在开发新技术的基础上将现代设计的美学精神融入产品的造型设计中,形成了有美国特色的家具系列产品。

在20世纪四五十年代,伊姆斯作为世界级的家具设计师,设计了一系列为世人所瞩目的产品。1946年,现代艺术博物馆专门为伊姆斯举办了胶合板家具设计展,使伊姆斯获得了极高的声誉。1955年,他还首次设计了椅面用塑料成型的可重叠椅,1956年伊姆斯设计了一系列的"安乐椅"、轮椅等现代风格的家具(见图3-10)。沙里宁以建筑设计为主,但他在产品设计上也表现出天才的创造性,他的家具设计在理性的功能主义盛行时期表现出一种非理性的情感化追求。他对北欧的设计极为欣赏,其家具造型往往具有一种有机的自由形态,如1946年他设计的"胎式椅"(见图3-11),1956年他设计的"郁金香椅"等(见图3-12)。

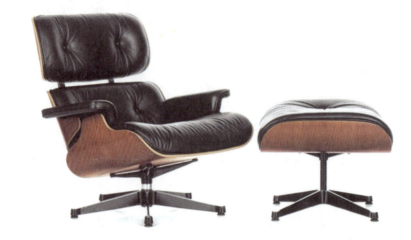

图3-10　伊姆斯设计的"安乐椅"

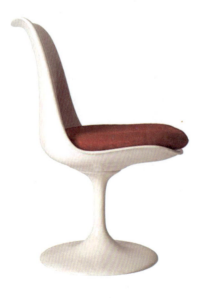 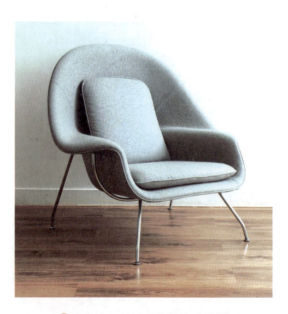

图3-11　沙里宁设计的"胎式椅"　　　　图3-12　沙里宁设计的"郁金香椅"

3.3.2 其他国家的现代设计

在这一时期,英国、德国、意大利、日本等国家也都出现了现代设计的思潮和优秀的设计作品。为了促进英国设计艺术水平的提高,1944年,英国政府成立了"英国工业设计协会",第二次世界大战后又出版了世界上最重要的设计杂志之一——《设计》。"英国工业设计协会"负责组织各种设计活动,举行各种设计展览、会议等。《设计》杂志对设计艺术理论和实践进行探索,介绍各国设计艺术的发展动态。20世纪50年代以来,由于政府的重视,英国工业设计得到了长足发展,在家具、汽车制造等领域大量借鉴美国、德国和北欧国家的设计经验,尤其是北欧斯堪的纳维亚风格的设计对英国影响最大,并逐渐被消费者所接受。美国对英国的影响也很大,主要是家具和汽车设计。英国是现代工业设计的发源地,有着悠久的设计文化传统。在英国政府的重视和努力下,企业界、教育界齐心协力抓设计,特别是对设计艺术教育的重视,促进了英国设计艺术的发展,使英国成为设计强国。

德国在第二次世界大战后十余年,社会处于恢复阶段,在设计上主要表现在乌尔姆设计学院的建立,以及它与布劳恩公司的成功合作,同时把包豪斯思想推向新的高度,并大力推行"系统化设计"思想(见图3-13)。20世纪六七十年代,德国的现代设计在世界市场上占据着重要位置,其产品以理性、高质量、可靠的性能著称。80年代之后,德国现代设计也面临着世界消费市场的多元化、流行趋势消费观念等的影响,德国设计界不得不面对复杂的市场形势,采用双重的设计战略。德国统一后,由于前民主德国企业设计相对落后,大部分设计师都在政府的设计部门工作,负责为全国企业进行设计,是计划经济下刻板的设计,很难跟上市场的发展,因而德国设计又面临改造原民主德国的设计体系,使之适应市场的变化。

图3-13 布劳恩公司生产的超外差式唱机(1956年由布劳恩和迪特尔·拉莫斯设计)

意大利战后设计艺术是在受斯堪的纳维亚和美国现代设计艺术体系影响的基础上,融合意大利固有的文化而形成的。意大利把设计艺术看作是一种文化,也是经济发展不可或缺的组成部分,形成了"政府、工业界和设计师联合"的设计艺术态势。政府在制度上对设计艺术的支持也是战后意大利设计艺术迅速发展的另一个因素。

1945—1952年是日本工业的恢复阶段,由于曾受到战争的严重破坏,这时工业中一半设备已不能使用,另一半设备也陈旧不堪,生产总值只有战前的30%。日本正是在这种困难条件下开始恢复工业的。在美国的扶植下,通过7年的时间,经济基本上恢复到了"二战"前的水平。随着工业的恢复和发展,工业设计的发展成了一件十分紧迫的工作。日本工业设计的发展首先是从学习和借鉴欧美设计开始的。从

1961年起日本工业进入了发展阶段,即日本的工业生产和经济出现了一个全盛的时期,工业设计也得到了极大地发展,由模仿逐渐走向创造自己的特色,从而成了居于世界领先地位的设计大国之一。日本政府为了使日本迅速成为先进的工业大国,十分注意引进和消化先进的科学技术。20世纪60年代初,不少日本产品在技术上已处于世界领先地位(见图3-14)。

图3-14　1970年索尼为了纪念在大阪的世界博览会推出的滑盖式的收音机TR-1825

3.4　后现代主义设计

3.4.1　后现代主义设计的兴起

功能主义设计在20世纪50年代晚期达到发展的鼎盛时期,垄断了整个设计界。但是,现代主义风格的冷漠、单调、毫无个性的设计理念也使许多青年建筑家与设计师们感到厌倦,他们急于寻找和发现一种全新的表达方式。从60年代的波普设计开始,各国设计师们开始了各种各样的反现代主义设计的尝试,运用美国的通俗文化对现代主义设计进行改造,后现代主义设计由此拉开了帷幕。

1966年,美国建筑家、理论家罗伯特·文丘里出版了《建筑的复杂性与矛盾性》一书,这本书成了后现代主义最早的宣言。在此著作中他首先肯定了现代主义在设计史上做出的伟大贡献,同时也提出了现代主义风格设计理念的丑陋、平庸和千篇一律,严重阻碍和限制了设计师才能的发挥,并导致了大众欣赏趣味的单调乏味。同时,他也指出现代主义已经完成了它在特定时期的历史使命,并在新时期显得过时了。文丘里的建筑理论与现代主义的"少就是多"的信条针锋相对,提出了"少就是乏味"的口号,鼓吹一种杂乱的、复杂的、含混的、折中的、象征主义和历史主义的建筑。他认为"现代建筑"是按少数人的爱好设计的,群众不了解,因此必须重视公众的通俗口味与喜爱。罗伯特·文丘里虽没有明确提出后现代主义设计的法则,但他对"风格混乱,含义模糊,具有象征性和隐喻性的建筑风格"表现出强烈的兴趣,提出设计创造必须有"杂乱的活力"的理论观点。这部具有世界影响力的著作,在年青一代的建筑设计师中产生了极大的震动,成为后现代主义审美理想的独白,现代建筑与室内设计变革的宣言,导致了设计界对国际现代主义风格的全面挑战,引导了后现代设计的发展方向。

文丘里的创意灵感来源于所有的历史建筑和现有模式,因此他所设计的建筑既有个性,又与当地环境紧密相连。设计的时候,文丘里喜欢将简单而有美丽雕花的格式合并在一起,还经常在全面设计规划图中将讽刺和喜剧寓于其中,常以国际风格和流行艺术为指导,其作品还被当作视觉传达设计的典范,这些模式常具有纪念性和装饰性。他以符号为装饰,将简单的几何图形融入到设计中(见图3-15)。除了在建

筑领域外,文丘里在 20 世纪 80 年代还为意大利的阿勒西公司设计了一套咖啡具,有意识地将多种历史样式融合在一起,形成了一种复杂的特征。

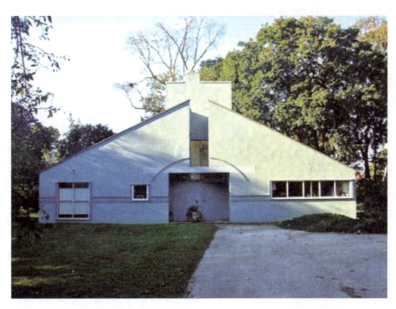

图 3-15　罗伯特·文丘里设计的私人住宅

后现代主义设计并不是一种具有明确宗旨的设计风格,而是一种在形式上对现代主义进行修正的设计思潮与理念。文丘里提出的一整套关于建筑的思想体系和设计方法,决定了后现代主义风格首先表现在建筑设计上,而后再影响到其他领域。一是后现代主义已成为一股发展的潮流,一种时尚的象征,而后现代主义建筑师则是这一时尚的代表,同时又跨越了设计领域的界线,成为其他设计领域的设计师。二是建筑师认为产品设计是建筑设计的一部分,同样投入了极大的热情,从而带动了其他设计领域后现代主义风格的发展。

3.4.2　大众文化与波普艺术设计风格

20 世纪 60 年代是大众文化的时代,在这一文化的基础上,催生了像波普一类的设计思潮。波普艺术的发展与繁荣同现代工商业的发展是紧密相关的,最终在美国兴盛,更是与美国社会的高消费和发达的商业文化有着密切的关系。一般认为,波普艺术是从 50 年代中后期开始,首先在英国由一群自称"独立团体"(Independent Group)的艺术家、批评家和建筑师引发,他们对于新兴的都市大众文化十分感兴趣,以各种大众消费品进行创作。1957 年,汉密尔顿为"波普"这个词下了定义,即流行的(面向大众而设计的),转瞬即逝的(短期方案),可随意消耗的(易忘的),廉价的,批量生产的,年轻人的(以青年为目标),诙谐风趣的,性感的,恶搞的,魅惑人的,以及大商业。在波普艺术中,最有影响和最具代表性的画家是安迪·沃霍尔(Andy Warhol,1927—1986)。他是美国波普艺术运动的发起人和主要倡导者。1962 年他因展出汤罐和布利洛肥皂盒"雕塑"而出名。他常常把那些取自大众传媒的图像,如坎贝尔汤罐、可口可乐瓶子、美元钞票、蒙娜丽莎像以及玛丽莲·梦露头像等,作为基本元素在画上重复排立,试图完全取消艺术创作中的手工操作因素。

受波普艺术影响的波普设计非常强调产品表面视觉的装饰设计,而不仅仅注重结构、功能方面的结合。波普设计非常强调产品表面视觉的装饰设计,而不仅仅注重结构、功能方面的结合。它致力于通过艺术设计让人们感受到生活的愉快,自然地表达出享受生活的快乐。正因为如此,波普设计的青春活力、花样繁多、色彩鲜明、丰富式样为我们的现实生活注入了新鲜的、有价值的东西。在现代设计中,人们更愿意去关注这样冲击力强、视觉效果好、明快活泼的设计作品。而且这种设计风格也为现代设计的商业化带来

了更多的价值,对现代设计的影响很大。

20世纪60年代中期,美国的波普设计已进入市场领域,调侃和象征性更加强烈,如以米老鼠形象设计的电话机,以咖啡粉碎机作台灯座,以牛奶罐作伞柄,以鞋匠铺的工作凳作咖啡桌之类的设计,设计者把一些风马牛不相及的东西组合在一起,创造一种不和谐的"波普形象",给人以全新的感受和视觉冲击。波普设计思潮在意大利的影响是以反主流设计的面目出现的。50年代后期,意大利的设计是趋向于服务上层阶级,产品奢华高贵,有很强的文化韵味,但这些产品针对的对象却不是大众,更不是60年代的青年消费群体。在英、美波普设计思潮的影响下,一些意大利的先锋派设计师开始将自己的视点移向大众消费群体,以反主流的激进面貌,另辟蹊径。1969年扎诺塔家具公司推出了由设计师加提、包里尼和提奥多罗设计小组设计的"袋椅"(见图3-16),这种椅子没有传统椅子的骨架结构,而主要是一个内装有弹性塑料小球的大口袋。此外,设计师罗马兹等人还设计了"吹气沙发"(见图3-17),艺术家达利设计了"红唇椅"(见图3-18)。

图3-16 意大利后现代主义设计的"袋椅"

图3-17 意大利后现代主义设计的"吹气沙发"

图3-18 艺术家达利设计的"红唇椅"

本 章 小 结

本章主要明晰了现代设计的产生和发展过程,从现代设计产生的文化和技术环境到后现代主义设计的出现,可以看出现代设计经历了不同地区、不同国家以及各个时期的变化。完成本章的学习,应该理解和掌握以下内容。

(1) 20世纪20年代现代工业社会终于确立,适应了工业化生产体系的社会结构也逐渐形成,以劳资关系为纽带的社会关系和阶级关系充斥着一切部门,技术被商品化,艺术被商品化,设计同样也被商品化,竞争使一切进入高速发展的通道。

(2) 在20世纪的绘画领域中,日新月异的先锋画派对设计产生了深刻影响,有的画派的主张覆盖着文学、艺术等诸多领域,有的先锋画家不但从事绘画和雕塑,甚至也参与建筑设计和艺术设计。

(3) 包豪斯一直被称为20世纪最具影响力也最具争议性的艺术院校,在二三十年代,它是乌托邦思想和精神的中心。它创建了现代设计的教育理念,取得了在艺术教育理论和实践中无可辩驳的卓越成就。

(4) 20世纪四五十年代,美国和欧洲的设计主流是在包豪斯理论的基础上发展起来的现代主义,这种以功能主义为核心的现代主义又被称作"国际主义"。

(5) 从20世纪60年代的波普设计开始,各国设计师们开始了各种各样的反现代主义设计的尝试,运用美国的通俗文化对现代主义设计进行改造,后现代主义设计由此拉开了帷幕。

习题

1. 现代设计出现的背景是什么?
2. 现代设计和现代主义艺术风格有什么联系?
3. 简述包豪斯的产生和发展历程。
4. 现代设计在英、美等几个重要国家的发展状况是怎样的?
5. 后现代主义设计有什么样的特点?

第4章 艺术设计的范畴

【本章学习目标】
1. 了解艺术设计按照不同类型进行的分类。
2. 掌握不同设计种类的设计需求、设计特征和设计方法。

4.1 设计的分类

艺术设计涉及的面非常广泛,与人们的日常生活息息相关,从我们的日常生活用品到交通工具;从展示设计、企业形象的设计与策划、媒体广告、动漫卡通到产品的样本包装、商标、宣传手册;从居室空间到公共环境空间等无所不及。同时也包括传统工艺美术领域中的印染、陶瓷、金工、漆器、玻璃、竹编等工艺与设计。

21世纪是科技日新月异、突飞猛进的时代。随着科学技术的进步和各门学科的综合发展,新的设计艺术门类,比如,计算机辅助设计、网页设计艺术、多媒体设计艺术等均以前所未有的态势大量涌现,且愈演愈烈,令我们眼花缭乱。

众所周知,设计文化的规范是建立在设计的类型和形态基础上的,同时,文化的规律也往往体现了形态的本质特征。在20世纪80年代,设计在一定意义上被称为"工业设计",即"工业设计"包括现代建筑与室内环境设计、产品设计、视觉传达设计、广告设计、织品与服装设计五大类,当时在其他很多国家也是如此分类的。随着现代设计的发展和学科建设的完善,因工业设计包括其他方面的内容而带来了很多不确定性,难以准确界定不同专业的联系和区别,因此,设计界普遍倾向于按照设计的类型进行划分,如产品设计、视觉传达设计等,而工业设计主要是指产品设计(见图4-1),也成为设计界的共识。

王受之在《世界现代设计史》中将设计分为七个部分,他将织品与服饰设计单列,并将视觉传达设计和广告设计服务的技术部分如摄影、电影与电视制作、商业插图单列为一类。当然,设计可以以不同的方式进行分类,除大类外,还可以细分为很多小的类别,比如,产品设计可以分为汽车设计、家用电器设计、家具设计、文具设计、工具设计等;视觉传达

图4-1 1945年意大利设计师尼佐利和贝乔设计的LEXIKON 80打字机

设计可以分为装潢设计、包装设计、企业形象设计、书籍装帧设计等；环境艺术设计可以分为城市规划设计、建筑设计、室内设计、园林设计等。

在这里，为了方便大家从艺术设计的类型上认识和把握艺术设计活动，对艺术设计这门新型的学科从理论上有一个更加深入的了解，并且根据日新月异的设计行业拓展，本章拟从横向的类型划分上将艺术设计分为工业设计、视觉传达设计、环境艺术设计、染织与服装设计、动漫设计这五个大类，并进行详细阐述。

4.2 工 业 设 计

工业设计目前被广泛采用的定义是："就批量生产的工业产品而言，凭借训练、技术知识、经验及视觉感受而赋予材料、结构、形态、色彩、表面加工及装饰以新的品质和资格，叫作工业设计。"它是国际工业设计协会联合会（ICSID）在1980年的巴黎年会上为工业设计下的修正定义。就现在被广泛接受的概念来说，工业设计就单指产品设计，即针对人与自然的关联中产生的工具装备的需求所做的响应。包括为了使生存与生活得以维持与发展所需的诸如工具、器械与产品等物质性装备所进行的设计。产品设计的核心是产品对使用者的身心具有良好的亲和性与匹配性。

这里的工业设计不是工业的机械结构设计，而是工业产品的设计，主要解决在一定物质技术条件下工业产品的功能与形式、结构与符号等的关系，通过产品造型设计将功能、结构材料和生产手段与使用方式统一起来，实现具有较高质量的合格产品的目的（见图4-2）。这种设计既考虑了产品的功能价值，又在此基础上充分考虑到审美等其他价值，产品内在合理的功能结构通过美的艺术设计形式得到自然展现，设计使产品生产合理化，并降低了成本，提高了生产效益，满足了消费者的各方面的需求，体现了社会发展进步的必然性。

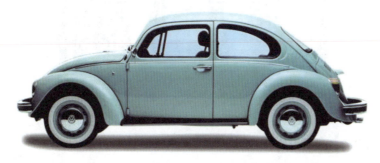

图4-2　德国大众汽车公司生产的经典"甲壳虫"汽车

工业设计的种类主要有以下四种。

(1) 生活用品类：家用电器和器具、照明器具和卫生设备、玩具和旅游用品等；

(2) 公共性商业、服务业用品类：计算机具、办公用具等；

(3) 工业和设备类：通信装置、仪器仪表、机械等；

(4) 交通运输工具类：汽车、摩托车、自行车、轮船、飞机等。

4.3 视觉传达设计

"视觉传达设计"一词来自英文Graphic Design，最早是由美国视觉传达设计家威廉·阿迪逊·德维金斯于1922年提出的。"视觉传达设计"一词正式成为国际设计界通用的术语是在20世纪70年代，这期间，由于市场经济的发展，商品市场的竞争愈演愈烈，视觉传达设计在市场竞争的环境中扮演的角色越来越重要。同时，社会组织之间需要用世界的方式进行信息的传播，因此，视觉传达设计的功能越显

强大,视觉传达设计的职业特性日趋发展和完善,视觉传达设计已演变成一门专门学科。

视觉传达设计指的是在二维空间中的设计活动,主要是图形、文字等形象和信息要素的综合设计,其图形既可以是插图、摄影照片、纹样、标志、符号,也可以将整个视觉传达设计作品看作一个完整的图形,是用易被人所接受的艺术化的图形方式,传达或表达信息,因此,又有图形设计、印刷设计、视觉传达设计之称。另外,视觉传达设计特指的是以印刷手段为基础的视觉传达设计作品的设计。目前,随着信息时代极端及辅助设计带来新技术的冲击,视觉传达设计已经演变成一种信息识别和信息传播的重要工具,建立起一套完整的设计理念和体系。从这个角度看,视觉传达设计的本质可以说就是其传播性。

现代印刷和复制技术方式多样,以此相关的视觉传达设计是该领域的主要内容,主要包括有书籍设计、包装设计、标志设计、企业形象设计、字体设计及其他出版物的设计等,是把平面上的几个基本要素,如图形、字体、文字、插图、色彩、标志等以符合传达目的的方式组合起来,使之成为批量生产的印刷品,使之具有进行准确的视觉传达功能,同时给受众以设计需求达到的视觉心理满足(见图4-3)。

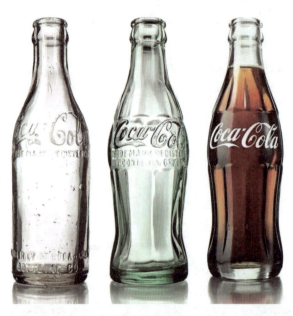

图4-3 20世纪50年代著名设计师雷蒙德·罗维设计的可口可乐瓶身

视觉传达设计的实用性要求设计者从设计预想计划起,把作者、媒介、消费者或受众纳入一个整体中来考虑,而且把可能产生的效益作为预设目标,以时代变革的步伐为准则,通过现代大众传播媒介将信息以明确、易识别、形象、易懂的方式传达给受众,并使这种信息的传达在审美的、具有艺术性的过程中实现,这是视觉传达设计师的重要职责。

4.4 环境艺术设计

在中国,环境艺术设计的命名始于20世纪80年代末,当时中央工艺美术学院室内设计系为仿效日本,而将院系名称由"室内设计"改成"环境艺术设计"。一时间,全国众多设计院校步其后尘、纷纷效法。传统的"室内设计"概念主要指从事建筑物内部的陈设、布置和装修设计,塑造一个富有美感和适宜人居住、生活、工作的空间。随着学科的发展,室内设计的概念已经不能适应本专业发展的实际和需求,因为其设计领域已经突破室内空间扩大到室外空间与环境的整体设计。环境艺术设计已经涵盖从室内到室外、从地面、壁面、顶面的处理,到采光、视听、音响、空气交换、气温调节和家具、用具用品的设置陈设等各方面的设计,它是建筑与园林等密切联系的综合性设计艺术。如此看来,环境艺术设计的范畴更广,它将传统室内设计所排除掉的建筑外立面以及其他小环境的设计也囊括在其中(见图4-4)。

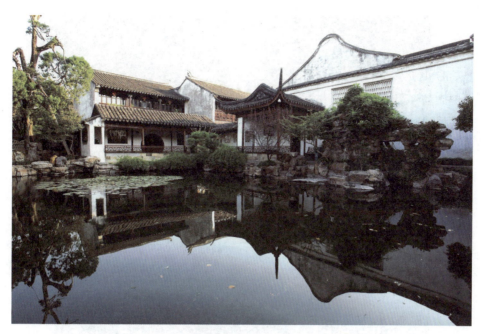

图4-4 苏州拙政园

环境艺术设计是为了满足人类生理需求和心理需求,建造适合人生存、有益于人的活动,并具有一定艺术氛围或艺术意境的物质空间的现代整体艺术设计活动。就环境而言,空间与实体是构成它的相互依存、缺一不可的两个方面。而就环境艺术设计目的来论,其造型活动的核心,则主要是创造能够包容人的空间环境。所以空间是设计的主体,人是设计的主角。所以说,环境艺术设计作为一个新兴的设计学科,它所关注的应该是人类生活设施和空间环境的艺术设计,几乎涵盖所有地面环境与美化装饰设计领域,主要从事建筑物内部的陈设、布置和装修的设计,塑造一个富有美感和适宜人居住、生活、工作的空间。

环境艺术设计是一种空间环境的整体设计,涉及的面广,装饰手法多样,使用材料丰富。作为一种综合性的设计艺术,它不仅涉及装修等各种工艺,还包括雕塑、壁画、园林、建筑设计、广场设计等方面。作为内部环境的室内设计,它在整个环境系统中与人发生着最密切的关系,它既有物质性方面的要求又有精神性方面的要求,这也是环境艺术设计的重心所在。

每个人都生活在一定的环境和空间中,我们的居住空间需要美化和设计。环境艺术设计不是单纯的刷涂料或是挂些装饰品,真正的设计是一种整体空间的营造,既富有艺术美感,又最大化、最优化地利用有限空间,达到所谓的实用性与艺术性完美的结合,为人类的生活提供便利和舒适。

4.5 染织与服装设计

染织与服装设计包括印染和织造两部分。印染可分为传统印染和现代印染两类。传统印染主要指传统手工方式的印染工艺,包括中国传统的蜡染、扎染、夹缬和蓝印、单色染、多色套印等工艺方式(见图4-5)。现代印染主要指利用大工业机械设备的印染,与艺术设计密切相关的主要是印花纹饰的设计,这一类设计,以装饰性的纹样为主,传统纹样也常常得到运用;其设计往往根据市场需要而不断地推陈出新,而且有很强的流行特征,与整体社会经济和人们的生活水平相适应。在现代印花设计中,除了上述纹样外,非纹样的图形也大量被引用到印花设计中,使现代印花织物的设计具有现代艺术的色彩。总之,现代印染产品实现了批量生产、样式更多、颜色更多、质量更佳的产品价值。同时在印染材料、工具、工艺等方面也发生了转变,材料更多,工具更为精细,工艺更为简单,因而现在印染技术对于人力的依赖性降低,极大地解放了劳动力。

图 4-5　扎染工艺

　　织造艺术设计包括编织、纺织、刺绣几大类。编织是人类古老的手工艺之一，发展至今，编织包括地毯、壁毯、壁挂之物、编织服装、编织饰物等。纺织传统上分为纺纱和织布两道工序，但是随着纺织知识体系和学科体系的不断发展与完善，特别是非织造纺织材料和三维复合编织等技术产生后，现在的纺织已经不仅是传统的手工纺纱和织布，也包括无纺布技术、现代三维复合编织技术、现代静电纳米成网技术等生产的服装用、产业用、装饰用纺织品。所以，现代纺织是指一种纤维或纤维集合体的多尺度结构加工技术。刺绣在中国有着悠久的历史和文化底蕴，在现代服装设计中，刺绣以其丰富的语言再次得以被运用，传统的刺绣手法被打破后丰富了服装华美的形态，现代服装设计以更开放的态度和观念对待刺绣形式，对服装的刺绣艺术进行了创意性的改造，在保留传统刺绣本质的情况下，在形式上有所创新。现代艺术对织造工艺的影响，最显著的体现在壁毯样式的变革，而发展成所谓的"纤维艺术"，或采用编织等多种方式构造的"软雕塑"等作品。

　　服装设计既是一个古老的行业，又是一个新学科。大机器工业生产使人类的着装进入了"成衣化"时代。从设计上看，服装设计主要有两大类：一是批量生产的"成衣"设计，如西装、衬衫等；二是个性化的单件设计，如各式时装等。服装设计千变万化，不仅有时尚风格、色彩、样式，更有个性化的不同追求，且和地域文化有很大的关系。服装设计的形式美法则，主要体现在服装款型构成、色彩配置以及材料的合理配置上，要处理好服装造型美的基本要素之间的关系，必须依靠形式美的基本规律和法则。服装反映了人的精神面貌与审美意识。对美的追求是人类的天性也是心理需求，人们正是通过服装这一无声的语言来表现自己的内心世界与独特的风格。美是没有固定的标准，它因不同的时代、不同的需求及人类观念的转变而发生变化（见图 4-6）。

　　服装设计，其着衣的对象是人，适体是服装设计的第一要素，在服装的结构上首先要符合人的身体结构和运动特性，穿脱方便，活动自如；第二要素是样式和时尚，这是设计的主要领域，也是设计师发挥艺术创造力的领域。

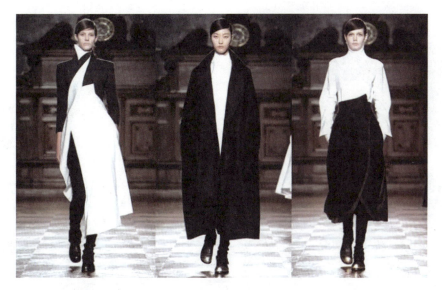

图 4-6　日本著名服装设计师山本耀司的作品

4.6　动漫设计

"动漫",顾名思义,就是动画和漫画的合称。它是近些年才出现的新生词汇,随着现代传播媒体技术的发展,动画和漫画之间联系日趋紧密。取这两个词的第一个字合而为一称为"动漫"。而现在作为整体概念,早已超越了动画和漫画的传统范畴,延伸到包括电子游戏、网络游戏,由此就诞生了ACG(Animation、Comic、Game的缩写,即动画、漫画、游戏的总称)这个名词,这三项产业之间紧密相连,并在此基础上又开发出各类玩具、文具、服装、生活用品等。

就设计领域来说,"动漫"主要指的还是动画设计。动画是一种艺术形态,是一种综合的艺术。它利用视觉暂留原理,运用美术等造型艺术手段,将无生命的画面形象或客观物体进行逐格制作、逐格处理、逐格拍摄、连续放映或运用计算机直接生成虚拟的活动影像,通过电影放映机、电视、网络、图像显示器等进行传播,从而赋予其活动的生命形态或运动自如的动态艺术效果。其具有娱乐消费、传播知识、实行教育、提供社会服务等职能,既是一种特殊的艺术形式,又是一种兼顾实用性的文化形式。

第一部动画片是在美国诞生的,而第一部有声动画则是在1928年出现的,作者就是十分著名的迪士尼公司的创始人华特·迪士尼。美国动画的经典作品《变形金刚》《超人》《蝙蝠侠》以及近年来的《怪物史莱克》《玩具总动员》(见图4-7)等都是动漫史上的经典,并且在我们心中塑造了一批性格鲜明、造型独特的动漫角色。日本是动漫产业大国,最早的漫画发源于800年前的日本,而日本动漫是在"二战"后真正开始发展起来的。其中的典型代表就是被誉为"日本漫画之神"的手冢治虫,他创作的《铁臂阿童木》(见图4-8)享誉全球。他最早把电影分镜头语言融入漫画构图之中,由此开创了漫画新时代,使得漫画更加容易改编成动画并且更被观众所接受,并且极大地促进了漫画的传播和动画的发展。20世纪70年代进入日本动漫发展的黄金时期,期间涌现出一大批的优秀作者,如宫崎骏、滕子不二雄、鸟山明等。相比起美国漫画内容丰富,画面宏大,日本漫画也形成了自己鲜明的风格,塑造了不少经典人物形象,创作出了大量深入人心的故事原型。

在动漫设计中,漫画的特性决定了它基本维持着传统的创作模式,而动画却因为技术的不断进步,从造型设计、故事设计到生产制作都发生了翻天覆地的变化。从技术层面上,动漫是将造型艺术形象符号进行运动过程和形态的分解,之后再进行创造性的还原的过程,而实现这个过程的方法有多种方式并随着科技的发展而不断丰富。从工艺层面上,由于动画片制作含有的科技因素和其技术特征,动画制作具有一定的操作方法和技术分工,从而呈现出一种有顺序地制作加工的特点,即工艺特征。同样,日新月异的科学

技术也在不断变革着动画作品的制作流程和工艺特征。

图4-7　1995年美国迪士尼公司推出的动画片《玩具总动员》　　图4-8　1963年日本电视台首次播出动画片《铁臂阿童木》

　　传统动画以手绘制作为主，当然也有剪纸动画、黏土动画等，但是随着计算机技术的发展，以前的二维手绘动画逐渐转向以计算机动画为主，大量采用计算机数字技术和无纸动画的生产工艺流程，运用数字特效技术与电影技术结合的方式，使画面更趋逼真、形象，达到了完美的画面效果。在画面人物的设计上，既可以追求"外观"的真实性，又可以增强角色塑造的抽象化和趣味性。另外，三维的角色在无限追求细节"逼真"的前提下，整体形象设计上更要求具有较强的夸张性，这些往往能将角色最突出的特点表现得淋漓尽致。《怪物公司》《汽车总动员》等影片中造型奇特而细腻的三维动画人物便是其典范。

　　动画片的生产是许多动画人参与的一项系统综合工程，不管是传统的动画制作还是依赖计算机数字技术和无纸动画的制作，都要经历一系列生产过程，从前期的故事脚本设计、镜头设计到造型设计和场景设计、制作、剪辑、录音等，都需要投入巨大的人力和物力。对整个生产过程中的设计者而言，既需要掌握传统造型艺术的基础，又得兼具现在影视艺术的素养。首先，动画作为一种造型艺术，在动画技术上主要体现为角色设计、造型设计、动作设计和场景设计。角色设计的重点是基本的人体结构、比例、骨骼、肌肉、五官、四肢等。造型设计则应该把握不同性格的男人、女人、小孩和老人等的不同造型。通过造型设计将基本的人体或动作与性格和身份联系起来。动作设计的关键是训练对于角色动态的把握。场景设计师角色设计的补充，通过场景设计将动画片的各种元素结合起来展示动画片统一的风格。其次，动画作为一种影视艺术，要求设计者必须掌握影视视听语言和动画规律的基础知识。视听语言是指动画作为一种影视艺术所包含的视觉元素和听觉元素，包括构图、景深、色彩、影调、灯光、景别、运动、角度、机位、剪辑、对白、音响、音乐等元素。动画规律是动画创作技法层面的原理，是一切动画创作的根本法则。动画规律是动画创作中的技法和根本法则。

本 章 小 结

本章主要是从艺术设计的类型学上,对艺术设计这门新型的学科进行了分类。将艺术设计分为工业设计、视觉传达设计、环境艺术设计、染织与服装设计、动漫设计这五个大类,并进行了详细阐述。完成本章的学习,应该理解和掌握以下内容。

(1) 随着现代设计的发展和学科建设的完善,因工业设计包括其他方面的内容而带来了很多不确定性,难以准确界定不同专业的联系和区别,因此,设计界普遍倾向于按照设计的类型进行划分,如产品设计、视觉传达设计等,而工业设计主要是指产品设计也成为设计界的共识。

(2) 工业设计不是工业的机械结构设计,而是工业产品的设计,主要解决在一定物质技术条件下工业产品的功能与形式、结构与符号等的关系,通过产品造型设计将功能、结构材料和生产手段、使用方式统一起来,实现具有较高质量和审美向度的合格产品的目的。

(3) 视觉传达设计指的是在二维空间中的设计活动,主要是图形、文字等形象和信息要素的综合设计,其图形既可以是插图、摄影照片、纹样、标志、符号,也可以将整个视觉传达设计作品看作一个完整的图形,是用易被人所接受的艺术化的图形方式,传达或表达信息,因此,又有图形设计、印刷设计、视觉传达设计之称。

(4) 环境艺术设计是为了满足人类生理需求和心理需求,建造适合人生存、有益于人的活动,并具有一定艺术氛围或艺术意境的物质空间的现代整体艺术设计活动。就环境而言,空间与实体是构成它的相互依存、缺一不可的两个方面。

(5) 现代印染产品实现了批量生产、样式更多、颜色更多、质量更佳的产品价值。同时在印染材料、工具、工艺等方面也发生了转变,其设计往往根据市场需要而不断推陈出新,而且有很强的流行特征,与整体社会经济和人们的生活水平相适应。

习题

1. 艺术设计从类型上可以分为哪几大类?
2. 简述工业设计的特征。
3. 简述视觉传达设计的特征。
4. 简述环境艺术设计的特征。
5. 简述染织与服装设计的特征。

第5章 设计的要素、方法和程序

【本章学习目标】
1. 了解设计所需的设计材料、设计构成以及设计师这几大要素。
2. 认识设计方法学,掌握重要的设计方法。
3. 熟悉设计过程,了解设计方法和设计程序之间的关系。

5.1 设 计 要 素

5.1.1 设计材料

自古以来,材料的每一次革新都会对人们的生活带来前所未有的改变。石器时代、青铜器时代、铁器时代,人们用材料的名称来划分人类发展的阶段,可见材料对于人类发展的重要性。

现代人类已步入人工合成材料的时代,材料早已成为人类赖以生存和生活中不可缺少的重要部分,是人类生产和生活的物质基础(见图5-1)。可以说人类设计的发展过程同时也是人类对材料认知的增长过程。科学技术的发展使现代新型材料不断出现和得到广泛应用,对于设计有着极大的推动作用。每一种新材料的发现和应用,都会产生新的成型加工方法和工艺制作方法,从而导致产品结构的巨大变化,给产品设计带来新的飞跃,形成新的设计风格。同时也给产品设计提出更高的要求,形成设计发展的推动力,甚至引发新的设计运动。

图5-1 德国某建筑设计公司设计的玻璃建筑

材料是设计的基本载体,设计是材料的表达方式。材料的正确选择与合理应用,即对材料的理解程度和驾驭材料能力的大小,从某种程度上说是设计形成的重要环节之一。纵观利用材料来创造设计的历史,可以清楚地看到,每一种新艺术材料的发现、发明和应用,都意味着一种新的艺术设计语言的被创造和被应用。而人们对艺术材料认知的每一次深化,都意味着人们关于艺术材料的原有观念的改变。设计随着社会的发展而变革,不仅有思维观念的、艺术形式的,更多的是随着新材料、新技术而变革。

设计是一种复杂的行为,它涉及设计者感性与理性的判断,而材料提供了设计的起点,材料选择的适当与否,直接影响着设计的内在和外观质量。材料的种类多,量大面广,在选择材料时,首先应当遵循科学的原则,了解材料的物理属性和加工方法,根据设计的特点、定位层次、风格特征来选择合适的材料,按照一定的美学原则,有机地和整个设计结合起来。良好的设计能够有效地发掘材料为产品服务的潜力,使设计在色彩、形态、制造工艺方面所受的限制大幅度降低。如果在设计中材料的选择不当,会直接影响产品的外观,甚至性能和品质,最严重的甚至会对环境造成不可逆转的破坏,危害人类身心健康,所以在设计中材料选择要遵循一定的原则。

对于设计材料的选择需要遵循实用性原则、工艺性原则、环境性原则、经济性原则、创新性原则等,设计师需要从原材料出发,思考如何发挥材料的特性,开拓产品的新功能,甚至创造全新的产品。还要从设计的功能、用途出发,思考如何选择或研制相应的材料。

总之,设计的实现离不开材料的支撑,没有材料,设计将会永远停留在创意阶段。材料与设计的关系非常紧密,材料是设计的基础,设计同时又促进材料的进一步发展,材料与设计之间有着相互推动的作用力与反作用力。

5.1.2 设计构成

20世纪70年代末,我国的设计教学中引入了"三大构成"的概念,包括平面构成、色彩构成和立体构成,经过多年的发展已经成为各个院校设计基础教学的必修课程。构成艺术本身就是随着技术和观念的发展应运而生的,人们不断地提高对事物和结构的认知,对于视觉的再现也不仅仅满足于简单的重复和复制,对于个人的主观意识的加入更多的是将其打散重组,这一设计意识被应用在各个艺术领域。现行设计的构成空间形式一般分为两大类:二维和三维。二维设计囊括了基于二维空间的构成表达形式,通过宏观或微观的方式展现出形态、肌理、节奏、韵律等要素的表达形式,并尝试解决其相互之间的构成规律。通过将不同的元素在二维空间中进行组合,其展现出设计师对于形态的主观认知以及带给受众的影响。三维设计则针对深度空间的形态组合进行拓展,这一概念是针对二维设计提出的,在高与宽的概念上延伸出深度空间的概念,是一种对于体积、空间形体以及其相互之间的体量关系所构成的形式语言。

设计语言所展现出的应该是每一个元素间相互协调统一,内在的逻辑是各个元素的完美契合,这种相互关联不仅仅是在形状、布局和体量的关系上,更深的层次是在其表达的理念关系上。画面的形态就是设计语言的词汇,而这些形态的形成以及其体量关系的构成是决定设计语言的关键。形态的本质是什么呢?形态的本质是其自身的理化性质和生物性质的内在联系,是与一定的外在因素的相互作用的结果。其作用的结果产生了自然形态和人工形态。这种内在联系该如何定义呢?自然界所遵循的规律也适用于人工形态,例如"黄金分割",人们总结出形态比例的构成形式与许多自然形态趋同,但自然界的黄金比例,如海螺曲线等,并不是完美的黄金分割,只是接近于这种完美形态。人为与自然的形态趋同性都是在于靠近某一稳定形态,物体间的运动也趋同于稳定,画面的构成是对于这种形态的稳定的不断修正。而设计语言正是这种趋同性规律的集中表达,人们总结出空间中体量关系的形态构成规律,用特定的设计语言表达出建立于自然与人为之上的抽象形态(见图5-2)。

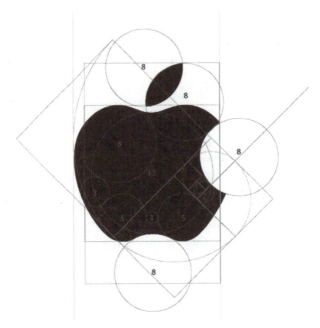

图 5-2　美国苹果公司的标志是应用黄金分割的视觉传达设计范例

5.1.3　设计师

"设计师"一词应有多种解读,如职业的、身份的等,设计师对于设计的重要价值和意义,已经越来越被社会所认同。设计作品是设计师创作的作品,是设计师物质生产与精神生产相结合的一种社会产品。设计师是社会发展到一定历史时期以后,因为分工的需要和专职的可能而出现的一类脑力劳动者。在日常生活中,任何人都可能设想制作一些比现在使用的物品更实用、更经济、更美观的东西,诸如,舒适的住所、便利的交通工具、美丽的城市环境等。但是,一般人由于欠缺设计的专业知识与技能,不具备设计创造的必要条件,只能用语言和文字来描述他们的设想,而不能将其视觉化、具体化,至少不能像专业设计师那样成功地做到这一点。因此,我们研究设计的有关问题时,很有必要对设计创造的主体——设计师进行一番全面而系统的考查。

设计是在设计师手中完成的。在一定意义上,设计水平的高低取决于设计师水平的高低,取决于设计师素质的高低,取决于设计师对设计的负责态度。

造型基础技能是通向专业设计技能的必经桥梁。造型基础技能以训练设计师的形态——空间认知能力与表现能力为核心,为培养设计师的设计意识、设计思维乃至设计表达与设计创造能力奠定基础。造型基础技能包括手工造型（包含设计素描、色彩、速写、构成、制图和材料成型等）、摄影摄像造型和计算机造型。手工造型是基础,但有一部分已属"夕阳"型技能,逐渐被新兴技术所取代。计算机造型既是基础,又是发展的趋势,属"朝阳"型技能,客观上已成为设计师必须掌握的最重要的造型基础技术,有着无限广阔的应用与发展前景。

"三大构成"源于包豪斯的设计基础教学实践,它通过一系列数学化结构的几何形态,并施以标准化色彩,按照各种不同的组合构成方法,创造出各种非自然的形态造型,这些造型有的可直接用于设计中,有的可启发产生其他新的造型。"三大构成"是设计造型的基础技能,它不仅提供设计师以设计造型手段和造型选择的机会,而且可以培养、训练设计师在平面、色彩和立体方面的逻辑思维能力与形象思维能力。

材料成型是依靠外力使各种材料按照人的要求形成特定形态的过程,包括人工成型与机械成型。设计是需要手脑并用的,设计师的动手技能也不能忽视。包豪斯就要求每个学生必须至少掌握一门手工艺,尤其是产品设计师,他的工作就是将各种材料处理成不同的产品造型,因而材料成型的训练必不可少。

另外,不同专业的设计技能各有差异,但是并没有绝对界线,而是相互渗透、相辅相成。例如,工业设

计就深受建筑设计的影响,展示设计则综合多种设计技能相得益彰,因而设计师不能局限于某一专业而对其他专业一无所知,这样势必会影响本专业的技能水平的提高。

除此之外,设计师还应掌握艺术与设计理论知识,主要有艺术史论、设计史论和设计方法论等。设计师通过对古今中外艺术设计的欣赏、分析、比较与借鉴,可以获取广泛有益的启迪与灵感,避免"计无所出,创意枯竭"的困境和"言必称希腊""坐井观天"之类的片面性、狭隘性错误。

设计的本质是创造,设计创造始于设计师的创造性思维。因而设计师理应对思维科学,特别是对创造性思维要有一定的领悟和掌握。设计从最初的动机到最后价值的实现,往往都离不开经济的因素。设计的这种经济性质决定了设计师必须具备一定的经济知识,尤其是市场营销知识。设计的最终价值必须通过消费才能实现,设计师应该了解消费者的需求,掌握消费者的心理,理解消费的文化,预测消费的趋势,从而使设计适应消费,进而引导消费,实现设计的经济价值与社会价值。

设计不只是设计师的个人行为,也是设计师的社会行为,是为社会服务的。设计师必须注重社会伦理道德,树立高度的社会责任感。设计是设计师的实践行为,不能停留在空间的理论上,也不能一个人闭门造车。设计师除了要有艺术设计实践技能和科技应用实践技能以外,还需要有较强的社会实践技能,包括较强的组织能力、善于处理各种公共关系的能力等。设计的调查,设计的竞争,设计合同的签订、实施与完成,设计师与设计委托方、实施方、消费者及设计师之间的合作、协调,设计事务所的设立、管理等,都是设计师的社会实践。设计师社会实践能力的高低,直接影响着他的事业的成败。社会实践能力的获得与提高,离不开社会科学知识的指导,也离不开长期的社会实践磨炼。

5.2 设 计 方 法

5.2.1 方法论与设计方法论

在人们有目的的行动中,通过一连串有特定逻辑关系的动作来完成特定的任务。这些有特定逻辑关系的动作所形成的集合整体就称为人们做事的一种方法。按照这种定义,人们每一次有目的的行动过程都形成一种方法,不过人总是能概括出若干做事过程集合中的动作组合逻辑的某些共同特征,而具有一些共同逻辑特征的行动过程就被总结成了一种方法。方法论是关于方法的理论,包括建立知识体系的方法和扩充知识、补充新知识的方法。

方法论可以分为四个层次:第一层次是哲学方法,是一切科学的最一般、最基本的方法,普遍适用于自然科学、人文科学;第二层次是一般科学方法,是从各门学科总结、概括出来的,并适用于各门学科的通用方法,如"三大科学方法论"(系统论、控制论、信息论);第三层次是具体学科方法,属于特定学科的具体方法,如建筑设计方法等;第四层次是经验层次,是最基础的一类方法,主要是各种具体操作规范、技术手段、操作流程的集成。

鉴于设计学科的应用性和实践性,设计方法论通常处在第二层次和第三层次,既不会提升到哲学的层面,以致过于宏观而显得空洞,远离研究对象;也不会具体到第四层次,成为实用工具手册或操作指南,从而缩减了方法论的理论指导范围和价值。设计方法论是"关于认知和改造广义设计的根本科学方法的学说,是设计领域最一般规律的科学",它涉及工程学、管理学、生理学、心理学、思维科学、美学和哲学等诸多领域。作为一门科学,设计方法论是在20世纪60年代发展起来的,但设计方法的历史却很长,在手工业时代,设计方法具有凭经验、感性、静态的特征,而大工业时代的设计方法则是科学的、理性的、动态的以及计算机化的。从发展而言,设计方法经历了直觉设计阶段、经验设计阶段、中间试验辅助设计阶段与现代设计法阶段四个阶段,有时是几种设计方法并存。从地域而言,不同的国家和地区也有不同的设计方法的运用和理解,形成了所谓的"方法学派"。在广义设计方法上国外主要有三大学派:一是德国与北欧的机械设计方法学派,以"解决产品设计课题进程的一般性理论、研究进程模式、战略与各步骤相应的战

术"作为设计方法学的基本定义;二是英、美、日等国的创造设计学派,它们重视设计中的创造性发挥;三是俄罗斯、东欧的新设计方法学派,其理论建立在宏观工程设计基础上,思路开阔,提倡发散、变性、收敛三部曲的设计程式。

5.2.2 现代设计方法

设计方法是在设计实践中产生和发展起来的,同时,它又是在与其他学科方法的交流和学习中发展与变化的,设计方法及其范畴在很多层面上即是自然科学与人文社会科学的方法和范畴;反之亦然。如自然辩证法中的结构和功能、系统与离散、对称与对应、有序与无序、功能与价值、技术与哲学、自然与社会、艺术与设计;行为科学中的认知论、动机论、群体论,认知与态度,动机与行为,时间与价值;认知论中的物质与精神、存在与意识、共性与个性、本体与主体、主观与客观、感性与理性;方法论方面的运动与静止、对立与统一、肯定与否定、内因与外因、内容与形式、进化与突变、现象与本质等范畴,在现代设计方法学中都有涉及,现代设计方法学是一门综合性的科学。

现代设计的发展可以理解为设计师面对社会环境的急剧变化的一个从无所适从到从容应对,从无法到有法的过程。现代设计方式的发展,主要体现在一组概念的转变上:从直觉转向方法,从部分转向系统,从产品转向过程,从个人转向跨学科的设计团队,并将其当作一种解决问题的手段。从现代设计学科所处的外部环境来看,经济、技术和社会文化的急剧变化既带来了设计职业的繁荣,也带来了诸多新的挑战。设计师必须面对大量新材料、新技术、新工艺、新的复杂的商业模式和企业管理思想、新的设计辅助手段,包括计算机图形(CG)、计算机辅助设计(CAD)以及大规模生产、大规模消费、大规模传播带来的社会文化模式的迁移,等等。社会、经济、技术、自然、文化诸要素的多维性与动态变化使得以单个或者少数设计师为主的传统设计模式导致的能力局限成为一个致命的弱点,设计方法与现实问题难度的矛盾已经相当突出。这些发展与变化给产业界和设计界带来了复杂、综合、跨学科的设计问题。设计者开始研究设计的效率,对复杂设计问题的解决之道,以及设计的一般方法是:支持好设计的内在逻辑和规律。

这里可以把设计方法论的发展大致分为两个阶段:早期的理性主义方法论阶段(20世纪六七十年代)和后期的人本主义方法论阶段(20世纪80年代至今)。理性主义方法论阶段的设计方法论思想具有科学方法论尤其是控制论和系统论的鲜明印记。以J.C.琼斯、阿舍尔与拉克曼为代表的第一代方法就是"系统设计方法"。以"分析、综合、评价"三个阶段模式作为设计过程(或决策过程)的框架;把问题分解成子问题,再找出子答案,然后综合的一般方法。设计方法直接以系统论和运筹学为基础,重新组织设计过程。20世纪70年代之后,设计方法研究者发现过于理性、逻辑分析和规范化的方法常常与设计实践相背离,便开始逐渐摆脱早期过于依赖科学方法论的状态,更加注重人文学科角度的研究。认知心理学、文脉概念、现象学概念、物质文化与非物质文化、设计研究等不断涌现,反映出现代设计认知的不断深化。

5.3 设 计 程 序

5.3.1 设计分析

设计是一个过程,并非单纯追求一个结果。在设计过程中掺杂着多种因素和多种可能,因此,在设计过程中,需要在混乱和随意中找到次序与条理。可以说,设计在某种意义上就是将事物进行理性的整理。设计程序即设计的发展过程及完成设计任务的次序。

设计从起初的酝酿至设计完成,需要经历一个设计过程。规范有效的设计程序和正确的设计方法是设计取得成功的基本保证。随着历史的演进和技术的进步,设计过程也从最初的"需要—设计—满足需要"的模式演化为更加复杂的过程。对于设计过程的探讨,是和设计方法分不开的。设计程序是发展的,也是设计人员在长期的开发设计过程中不断总结完成,并赋予新的时代内容的。尽管不同的设计门类中,设计

的方法和程序会略有不同,但设计是有规律可循的。设计是一个有计划的创新活动,它有着科学合理的基本工作程序。

从本质上说,设计是一个问题求解的过程。它从问题出发,并围绕问题展开各项活动。因此,设计必须从分析信息、调查需求、发现与明确需要解决和值得解决的问题开始,并在此基础上明确设计目标和要求。设计目标是设计师需要在设计中完成的预期成果。设计师需要围绕设计目的明确应当收集哪些资料、调研哪些人群、运用何种技术和手段进行,最终解决什么问题,什么时间内解决,以何种方式解决,等等。

设计目标确定后需要对目标内容进行分析。由于在现今大工业生产环境下,产品一旦投入生产,很难中途取消。因此,在进行目标分析的时候就要把设计以及设计投入市场后出现的多种可能性进行科学的预测。为了更好地推进设计,在此阶段,设计师需要制订合理的、有效的设计任务书或者设计工作计划(确定设计产品的性能、价格、成本、目标市场、生产、销售、广告宣传等工作内容),在接下来的设计过程中具体落实。设计目标与解决方案是需要同时进行构想的,才能更好地以系统方法进行设计问题的解决。

在经过目标分析之后,设计师需要根据设计任务书进行推进设计过程。设计调查是其中非常重要的步骤。设计调查,也称设计的社会调查或周边调查。设计调查是对社会、市场、人(消费者/使用者)和同类设计等充分认知的一系列过程,通过收集各种资料信息,并进行比较、分析、研究,最终为己所用。

如上所述,设计是有规律可循的,但是却没有标准答案。之所以设计呈现出多样化的特点,就在于设计的创意。创意思维是设计师需要具备的思维方式和能力。创造性思维是与一般性思维相对的一种思维方式,它是在已有知识的基础上,从某种事实中寻找新关系,找出新答案的思维活动。有经验的设计师相对于新手的优势就在于他们在头脑中储备了大量的知识和经验,并能够在短时间内找出最优的解决方法,设计师最重要的任务就是在存在着许多可能的设计方案中选出最佳方案。设计是创意思维的过程,从最初的想法到开始实施,都充满了创新性。这种创新性往往体现在材料和技术的创新、外观和结构的创新以及风格和意义的创新等方面。

5.3.2 设计实现

在对设计分析之后的多种想法进行筛选,确定最终的设计方案之后,下一步就是付诸实施。好的灵感、好的创意、好的思路、好的设计都需要从概念转化为实体并落地。在这个阶段,设计师需要根据前期所做的基础性准备工作,通过自己的创意构思,将设计作品进行初步制作。

在开始阶段,构想的转化是通过草图、草案甚至初步模型等形式表达的。在此基础上,设计师要将草图、草案、草模经过深入思考并进一步制作为效果图、文案、模型和成品。效果图,能快速清晰地表达设计概念,是设计的初步构想。具有快速、简洁、表达准确的特点,之所以谓之草,则在于不涉及设计细节的表现;制图,主要分为模型工程图和制造工程图两大类。通常会从前期草图的基础上发展而来;文案,源于广告行业。在设计中,文案主要指以文字、图表、照片、表现图及模型照片等形式所构成的设计过程和推广的综合性报告;模型,是设计作品的物态表现。就设计而言,泛指的模型包括语言模型、数学模型、图表、图形、立体模型等。通常所指的模型是针对具有三维空间的立体模型而言的。这时,就需要运用前期对于材料、结构和功能整合的结果。另外,设计师需要进行多种方案的设计和选择,不能盲目地认定某一两个方案,要大胆突破传统观念的束缚,始终明确运用不同的材料、结构可以产生不同的设计方案,任何设计方案都有改进的可能性。

设计过程是一个不断展开的过程,在此过程中,每一步都决定着接下去的几步,每个决策都直接影响着此后的其他决策。由于现实问题情况复杂,设计并非能够一次性解决所有的问题。因此,我们设计的每一个步骤都需要反思,对设计过程、设计结果进行评价,从而进行反馈加工。

发现问题,解决问题。不断完善,精益求精。每项设计作品或者设计产品都是设计师经过深思熟虑而设计完成的。但最终是否能完成最初的设计目标和设计任务,明确设计是否可行,我们必须进行各种测试、

评估,发现问题,解决问题,以便优化设计方案,完善产品原型。

设计产品的生命力就在于它有无限的发展可能和发展空间。因为它没有终点,所以也就无所谓最好。比如,苹果产品自问世以来就备受消费者追捧,很多人以拥有苹果产品为现代生活的标志。苹果产品没有停滞不前,也在不断地更新换代,不断超越。苹果手机从一代到现在的第八代,每一代都在解决上一代的技术局限,向更好的方向而努力。

在设计完成和实现之后,设计产品就要被推向市场,在这个过程中还会涉及设计推广、设计维护等问题。那么最后,设计产品就要在市场上经历它的生命循环周期,为消费者购买和使用。从产品进入市场到市场份额不断增加,然后经过多方改进使产品定型维持到质量和销量相对稳定的状态。在经历过一定的销量高峰期之后,产品会进入衰退期,会变得陈旧、过时,这个时候,设计公司和设计师一方面开始积极地开发新的产品;另一方面会降低产品价格以满足消费者求廉的心理,尽快走出衰退期的低谷,迎接产品生命周期的新循环。

本 章 小 结

本章主要讲解了设计要素、设计方法和设计程序这三个方面的内容。设计要素主要指的是设计材料、设计构成和设计师;设计方法历来有之,具有很强的应用性和实践性;设计程序是一个问题求解的过程。完成本章的学习,应该理解和掌握以下内容。

(1) 每一种新材料的发现和应用,都会产生不同的成型加工方法和工艺制作方法,从而导致产品结构的巨大变化,给产品设计带来新的飞跃,形成新的设计风格。同时也给产品设计提出更高的要求,形成设计发展的推动力,甚至引发新的设计运动。

(2) 设计是一种复杂的行为,它涉及设计者感性与理性的判断,而材料提供了设计的起点,材料选择的适当与否,直接影响着设计的内在和外观质量。

(3) 设计语言所展现出的应该是每一个元素间相互协调统一,内在的逻辑是各个元素的完美契合,这种相互关联不仅仅是在形状、布局和体量关系上,更深的层次是在其表达的理念关系上。

(4) 设计的本质是创造,设计创造始于设计师的创造性思维。因而设计师理应对思维科学,特别是对创造性思维要有一定的领悟和掌握。

(5) 设计方法是在设计实践中产生和发展起来的,同时,它又是在与其他学科方法的交流和学习中发展和变化的,设计方法及其范畴在很多层面上即是自然科学与人文社会科学的方法和范畴;反之亦然。

习题

1. 设计要素主要指的是哪几个方面?各有什么要求?
2. 现代设计方法相对于传统的设计方法有什么特点?
3. 设计的过程是怎样的?

第6章 设计美学

【本章学习目标】
1. 认识设计美学在功能、形式以及技术上是如何区分的。
2. 了解功能美、形式美和技术美在设计中的表现。
3. 学会判断产品的设计之美。

6.1 功 能 美

6.1.1 功能与功能美

人类对于功能与功能美的认知有一个不断深化的过程,在18世纪以来的近代美学思潮中,美曾是一个与功能、与实用价值无关的纯粹性的东西。康德的美的自律性和艺术的自律性把功能、功利全都排斥在外,美是超越有用性的产物。在黑格尔以后的德国哲学思想中,美也是理念性的东西,新康德学派更是强化了美的纯然性。18世纪以来的近代艺术与这种美学的、哲学的思潮相对应,实践着"为艺术而艺术"的信条。与哲学的远离生活高高在上的浪漫态度一样,艺术也是居于生活和功用之上的。冲破这种对美的纯化的膜拜,是大工业生产实践和迅猛发展的社会生活对实用艺术的迫切需要。当19世纪下半叶尤其是进入20世纪,机械生产已经能够生产出具有很好的功能又独具审美价值的产品时,这种产品之美存在的现实不得不迫使人们重新思考艺术与生活、功能与美的关系;思考的结果导致了"工业美""功能美"等诸多新美学观念的产生与确立,使"功能美"成为现代产品美学、设计美学的一个核心概念。总之,设计的实现离不开材料的支撑,没有材料,设计将会永远停留在创意的阶段。材料与设计的关系非常紧密,材料是设计的基础,设计同时又促进材料的进一步发展,材料与设计之间有着相互推动的作用力与反作用力。

"功能美"最本质的内容是实用的功能美。功能主义认为凡是有用的东西都是美的,明确表现功能的东西就是美的。这是20世纪初在设计领域中占主导地位的功能主义思潮的主要理论。功能主要是实用功能,无论是建筑还是工业机械产品的设计,实用功能是第一位的。所谓"功能决定形式",其是在功能主义设计师那里,实用功能几乎是唯一的功能,是"完美而纯粹的实用价值"和"从适用性和简洁性而来的干干净净的优美和雅致"。这里,设计师把实用功能与装饰绝对化对立起来,以强调功能的重要性和反叛装饰的矫饰之风。建筑家沙利文写道:"装饰从精神上说是一种奢侈,它并不是必需的东西。""如果我们能够在若干年内抑制自己不去采用装饰,以便使我们的思想专注于创造不借助于装饰外衣而取得形式秀丽完美的建筑物,那将大大有益于我们的美学成就。"沃伊奇也写道:"把一堆无用的装饰一扫而光将是

健康、令人满意的举动。"

这种把装饰美与功能美截然对立的美学思想,表明了当时人们所理解的功能以及功能美是局部的、狭隘的。随着设计实践的发展,人们对功能以及功能美的认知逐渐扩展开来,提出了功能与合目的性的关系以及合目的性美的问题。合目的性显然是一个比实用功能宽泛得多的概念,凡是符合人的某一目的的事物都是合目的性的事物,实际上即使是多余的装饰、附加的装饰,只要它能引起人的美感,或符合一部分人的需要那也是合目的性的,不过,在功能美的合目的性的理论界定中,主要还是指那些实用的功能结构的合目的性。

西德工业设计师们曾对产品的功能进行了比较全面的解释。他们认为产品的功能应包括技术功能、经济功能和与人相关的功能三方面。技术功能主要指产品物理化学方面的技术要求;经济功能涉及产品的成本和效能;与人相关的功能涵盖面较大,包括产品使用的舒适、视觉上的愉悦美观等。这样的功能美实际上包括了设计美的全部内容,与我们的实用、经济、美观的设计原则有一致性。把功能理解为一个从内到外、从功效价值到审美价值的整体,应当说是相当深刻的。功能不仅是实用功能,给人精神上的愉悦、享受也是一种功能。而且,工业设计产品只要进入人的生活过程其功能从来都不是单一的,而是综合的,不仅有物的实用功能,还有物对人的其他功能、对社会的功能和对环境的功能等,既有实用经济方面的价值功能,又有审美的和潜在的教育意义上的社会功能。这诸多功能又与人造物的最终目标——为人服务为生活服务相契合,它是人需要的多样化的体现。

在设计中重功能的思想并不是现代人所特有的,早在创物之初就有了这一设计思想。见诸文献的功能主义思潮在中国先秦时期的诸子学说和古希腊罗马时期的哲学论辩中已作为一个哲学、经济学的命题而被深入研讨过。现代功能主义思潮的涌现是现代设计发展的产物,对于现代设计和现代美学有着特殊意义。从19世纪末建筑师沙利文明确提出"形式服从功能"到包豪斯强调技术与艺术的新统一,再到20世纪四五十年代流行于整个世界范围内的"国际式"设计风格,功能主义设计思潮不仅使设计摆脱和纠正了18世纪和19世纪以来注重外在形式不注重产品内在功能的偏向,而且它同时也创立了一种简洁、明快具有现代审美感性和时代性的新风格,所谓"无装饰的装饰"风格,深刻发掘了来自功能结构的美,一种受内在结构规范而率直、忠诚地外展的美,并使人对功能与形式、功能与美学之间关系的认知进入了一个新的层面。

6.1.2 功能美的表现

就设计产品而言,功能美首先表现为实用。所谓实用,是指要满足人的需要。例如,衣服要能遮体避寒,食物能够果腹,建筑可以遮风挡雨,车辆能够运载东西,等等。因此,实用应该是设计产品最原始的目的,也是设计要解决的首要问题。

其次,功能美不仅要求实用,而且还要求好用。好用的标准包括安全、高效、方便、省力、舒适、健康,等等。好用意味着人们在生产和生活中以最低的消耗来取得最大的工作效率。好用的设计建立在人体工程学的研究基础之上,坚持"以人为本"的设计理念,使人与物以及环境之间的关系达到最佳。

以汽车设计为例。汽车从出现到普及,其功能不断地更新和完善。随着人们生活质量的提高,私家车频繁地进入我们的视野,与此同时环境受到了严峻的考验。于是,汽车设计师们开始寻求先进的技术手段,减少产品对空气、水源等方面的污染。发动机设计的完善,天然气、电、太阳能等清洁能源的使用都有效地做到了这点。在当前燃油日益紧张及排放限制日益严格的形势下,柴油发动机的优势就凸显出来。德国人在柴油车上就十分有经验,通过制定标准和规范化,开始摆脱原有的马车模式,注重自身造型风格的设计。进入了箱型车体时期,并由竖箱体逐渐变为横向伸展的样式,奠定了后来汽车的造型基础。最早的箱型汽车以美国的福特T形小汽车最为著名。这种车型是对乘坐者身份、地位的标示,使人产生一种敬重的审美感受。到了20世纪三四十年代,由于飞行器的迅速发展以及空气动力学的研究成果,汽车的设计产

生了低阻流线体的造型意识,汽车的风格进入了流线型时期。流线体表达了对速度的崇尚,"甲壳虫"就是这种风格的典型。50年代,由于现代科技的突破使人体工程学开始在汽车上广泛应用,时尚简练的车型受到欢迎,汽车的形式由圆滑多变的流线型演变为方中带圆的流线型,呈现出大方、庄严、有力度的美感。在众多样式中,船形作为庄重的典型,备受人们的推崇,至今仍然是高层次国际交往中礼仪专用车型。如福特V8、劳斯莱斯、老红旗(见图6-1)都属于这种风格的车型。到七八十年代,德国经过了第二次世界大战后重新崛起,日本的汽车设计也羽翼渐丰。随着后现代设计风格的形成,汽车的造型风格也走向了多元化,基本分为两种:一是从船形走向了楔形,这种风格的小汽车车头锐而下倾,模仿鱼和飞鸟的体态,呈现出一种高科技感,体现着对航天器高速理想的追求;二是从流线型发展为带有探索性的未来型,从这类车型上可以看到更多的未来信息与自然生态信息。

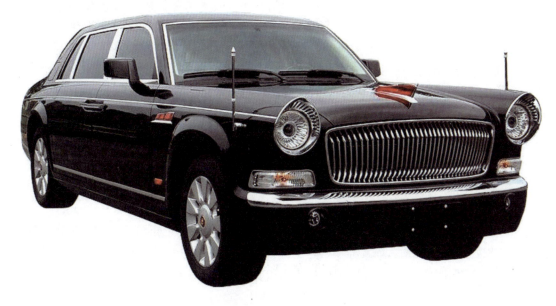

图6-1　国产红旗车

另外,汽车增多的同时,其安全性成为人们关注的热点。安全气囊的设计挽救了无数条生命。安全设计不仅只是技术层面的考虑,更是观念上的变革。这需要设计师从人性化的角度,利用设计进行预先防范,防止悲剧的发生。"智能汽车"的出现是汽车功能设计的又一突破,使开车成为一种享受。它能利用测距雷达或相关设备实时探测从车至前面障碍物的距离,结合驾驶员的特性、道路情况、车辆情况等诸多因素,综合判断车辆行驶的潜在危险,在出现危险情况时向驾驶员报警,极端情况下可自动制动,使车辆远离危险。在具有交通管理系统的道路上,借助于自动导航系统,可以完全实现自动驾驶。

由此可见,功能是第一位的,产品是否被大众接纳,首先应当考虑满足人们对其功能上的需求。一辆汽车设计不管怎么绚丽夺目、标新立异,仍是一种交通工具,必须具备其完备的功能属性。

除了"实用、好用"之外,"功能美"还要求"适用"。其指的是能够满足不同使用者的需求。事实上,需求往往因人而异,不同的年龄、性别、体态、受教育程度、收入高低等都会造成需求的差异。甚至同一个人在不同的状态下,需求也会不一样。正是由于需求的复杂性,可以是多层次、多方面的,能让所有人满意的设计是罕见的。因此,满足各种各样需求和偏爱的唯一方法就是设计生产各种各样的产品,每种产品适应不同的人,就像琳琅满目的服装、造型各异的家具一样。

总之,"功能美"是一种"依存美",它表现为"实用、好用、适用",是和谐的人与物、与环境的体现,是设计产品满足人的需求的一种反映。

6.2 形 式 美

6.2.1 形式与形式美

形式美是设计美的最直观的审美要素,也是人类为设计美所心动的首要因素。形式是指某物的样子和构造,区别于该物构成的材料,即为事物的外形。

人类从最早的造物开始,就产生了对形式和形式美的认知与追求,正如乔治·桑塔耶纳所说:"美学上最显著最有特色的问题是形式美的问题。"古希腊时期,毕达哥拉斯学派认为万物最基本的元素是数,数的原则统治着宇宙的一切现象,因此提出了"美是和谐"的命题。例如,他们特别重视音乐的和谐,认为"音乐是对立因素的和谐统一"。经过长期探索,他们还得出了一些经验性规范。例如,在欧洲有长久影响的"黄金分割"就是此派发现的。所有这些都说明,他们非常注意审美现象的数学基础,力图找出能产生最美效果的经验性范式。这种偏重形式的探讨是后来形式主义美学的萌芽。文艺复兴时期,许多的艺术家都致力于探索美的理论,他们大多把形式看成是美的本质,认为可以用数学的方法找出最美的线、形,最美的比例,等等。从某种程度上,这种对美的认知和毕达哥拉斯学派有一定的契合。

18世纪末,康德明确提出:审美活动不能涉及利害比较,不是欲念的满足,对象只以它的形式而不是以它的存在产生美感。审美只对对象的形式起关照作用。在康德看来,美不涉及利害,不涉及概念,不涉及目的,"实际上只应涉及形式"。康德美学的基本思想是形式主义的,他一方面纠正了美感等于快感的看法;另一方面纠正了美等于"完善"的看法,将真、善、美三者做了严格的区分,对美学思想的发展做出了重要贡献。康德对于形式美的极力强调启发了此后的美学家、艺术家,使之认识到艺术的形式因素具有独立的审美意义,从而对西方现当代各种美学流派和思潮产生了难以估量的影响。

20世纪以来,形式主义美学家克莱夫·贝尔极力攻击再现性绘画,他指出:再现只是模仿,不是创造,再现性内容不仅无助于美的形式,而且会损害它。由线条、色彩或体块等要素组成的关系,自有一种独特的意味,是一种"有意味的形式",只有它才能产生出审美感情。另一位形式主义美学代表人物罗杰·弗莱认为:艺术作品的基本性质就是形式,由线条和色彩的排列构成的形式,把"秩序"和"多样性"融为一体,使人产生出一种独特的愉快。这种愉快感受不同于再现性内容引起的感情,后者会很快消失,而形式引起的愉快感受却永远不会消失和减弱。

在形式主义美学的影响下,现代主义早期的"风格派"和"构成主义派"都热衷于几何形体、空间和色彩的构图效果,在造型和构图的视觉效果方面进行了有益的探索和尝试,对现代设计的形式设计影响深远(见图6-2和图6-3)。而1919年在德国成立的包豪斯学院则集中了这些艺术流派对形式的探索,并加以完善和发展,首创了以"三大构成"为核心的基础课程,对现代艺术设计教育做出了巨大贡献。

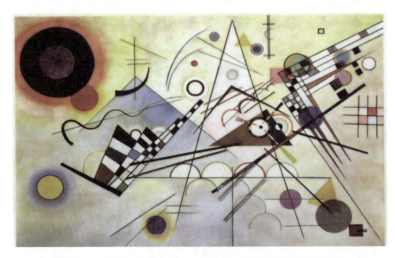

图6-2 "风格派"代表人物瓦西里·康定斯基的作品《构成8号》

图 6-3　包豪斯设计的"构成主义风格"的海报

6.2.2　形式美的规则

构成形式的基本要素有点、线、面、体、空间、色彩、质感等。对形式的设计就是对各种形式要素进行选择,然后排列和组织这些要素的过程。以下所提及的这些形式美的规则,需要在形式设计过程中牢记在心。然而像大多数规则一样,它们仅供参考。一切艺术设计的法,只是法,关键在灵活运用,而不能将其当成既定的公式,可以一劳永逸。真正优秀的艺术设计是打破规则的设计,它们从有法到无法,从而法无定法。但是,为了打破规则,我们必须首先掌握这些规则,否则,可能会错过大量机会,并在将来的设计中不可避免地犯一些基本错误。

1. 统一与多样

统一是最基本的形式美规则,统一代表着整体感,强调统一的同时,还必须注意多样,如果设计作品的各形式要素过分单纯地追求统一,则不可避免地会陷入单调刻板、缺乏生气的状态。同样,如果过分追求多样,各形式要素之间的差异过大,统一不足,就会给人凌乱松散、力度不足的感觉。单调和凌乱都不可取。统一与多样相辅相成,不可分离。一件优秀的设计作品必须既丰富多样又和谐统一,因为审美经验方面的一个最基本的事实,即审美快感来自对某种介于乏味和杂乱之间的图案的观赏。可以说,多样统一是形式美的最高境界。

2. 对比与特异

对比,是对事物之间差异性的表现和不同性质之间的对照。通过不同形状、大小、方向、色彩、明暗、质感、虚实的比较产生鲜明生动的效果,并形成在整体造型中的焦点。由于差异造成强烈的感官刺激,使想象力延伸的趋向造成张力,容易引起人们的兴奋和注意,形成趣味中心,起到使造型活跃的作用。特异,往往会造成惊奇感,造成克服单调和厌烦的视知觉紧张与情绪振奋。尽管在量上,特异只占一小部分,但是特异却很容易成为注意的焦点;从一定程度上说,特异是一种特殊的对比(见图 6-4)。

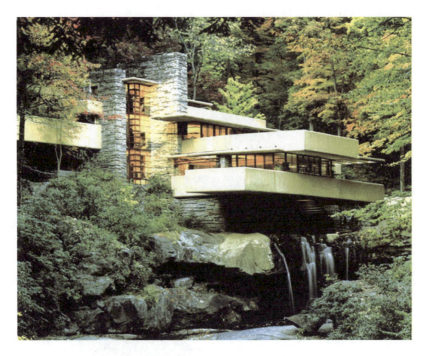

图 6-4　美国建筑师赖特设计的落水别墅

3．比例与尺度

造型各部分之间的尺寸关系。部分与部分之间，部分与整体之间，整体的纵向与横向之间等尺寸数量间的变化对照，都存在着比例。适度的尺寸数量的变化可以产生美感。例如，"黄金比例"是比较典型的，也称黄金分割率，简称黄金率。黄金比例最早是由毕达哥拉斯学派发现的，直到19世纪一直被欧洲人认为是最美、最协调的比例。当然，比例和尺度不是一成不变的，控制艺术与设计中的比例和尺度，通过有意的变化可以创造出特殊的审美效果和更多的趣味。

4．对称与均衡

一个轴线两侧的形状以等量、等形、等矩、反向的条件相互对应其存在的方式，这是最直观、最单纯、最典型的对称。自然界中许多植物、动物都具有对称的外观形式。均衡是指布局上的等量不等形的平衡，事实上有两种平衡形式：对称平衡与不对称平衡，均衡与对称是互为联系的两个方面，对称能产生均衡感，而均衡又包括着对称的因素在内（见图6-5）。

图 6-5　欧洲文艺复兴时期的建筑

5．节奏与韵律

一般而言,节奏和韵律是相同的,指运动过程中有秩序的连续。节奏和韵律构成中有两个重要关系：一是时间关系,指运动过程；一是力的关系,指强弱的变化。把运动中的这种强弱变化有规律地组合起来加以反复便形成节奏和韵律。有规律的反复,是形成节奏感和韵律感的基本条件之一,此外,运动中轻重缓急变化的恰当安排,也可以造成节奏感和韵律感。节奏和韵律在艺术设计中体现得极为广泛、普遍,平面构成、立体构成和色彩构成中,周期性连续、交叉、重叠,由此形成的大小、强弱、明暗、色彩的变化,在视觉上形成了有规律的起伏和有秩序的动感,这就是节奏感和韵律美。

6.3 技 术 美

6.3.1 技术与技术美

在近代产生真正意义上的自然科学之后,科学与技术形成了一种共生关系,技术被深深地打上了科学的烙印,形成了现代品质的科学技术；只是在手工业领域,还保留着传统的手工技术。无论是大机器生产技术和手工业技术,在美的本质上它们有共同之处。现代科学技术可以说不仅改变了生产本身,也改变了人的存在方式,改变了人的审美意识,并使人们重新认识和发现包含在技术中的美,一种独具价值的美。

技术美界于自然美与艺术美之间,主要指机械工业技术的美。如果从"技术美"的完整意义上看,人类的技术构成则是多种多样的,应当包括手工技术之美。在诸如陶艺、编织、刺绣等手工艺术领域中的技术,往往直接具有艺术的性质,如陶瓷工艺中的泥条盘筑既是一种工艺技术,又是一种造型艺术。和机械技术相比,手工技术的美常带有个人的情趣,贯穿着个人的精神,保持着经验、感性的特征。

在当今,"技术"往往是指在大机器生产中自然科学的应用,区别于传统概念的手工技术。"技术美"定义为机械工业技术产生的"美",但始终是抽象的概念,在与工业产品的功能、造型和材料工艺等结合时,才能产生技术美。技术美历经工艺美术运动、新艺术运动、装饰主义和现代主义的洗礼,当今更趋向完备,为工业产品美学的重要形式。

技术美为一个发展的概念,它的内涵和外延随着科技的发展而发展丰富起来。当今现代技术产生多元化的社会劳动,使技术美在早期社会劳动突出个人劳动技能的审美转化为包含劳动技能、生产工艺和技术手段等多项综合审美,所以现代的技术美体现科技性的生产、群体性的技能和高技能性的工艺。技术美依赖于科学技术的水平,随着现代工业的发展而发展。工业生产的产品批量化和广泛性设计制造使技术美表现得更加广阔,技术美也造就了更人性化的技术和新的艺术形式。

技术美与功能美有着内在的联系和一致性,作为"包含着本质上同功效相联系的全部美的一个概念,而标志着同自然美和艺术美均有区别的特殊的美的存在领域,并能在这两极的范畴概念之间占一个独特的地位"。技术美不同于功能美,但与功能美密切相关。功能美构成了技术美的特征,也是技术美意识结构的核心因素。

按照日本美学家竹内敏雄对技术美的理解,技术美的价值的本质构成因素表现在：首先,有用的技术对象为了作为承担美的价值的事物而为人所体验感知,必须按照内容与形象统一的美的规范,它的内在意义在与之相适应的形态中得到表现,以致从这个外形就可以看出其中普遍渗透的内容。然而,工程技术虽然同造型艺术一样也是创造可视的直观形象,但却看不到美术品所表现的那样的对象内容。产品虽然没有表现对象但却具有使用目的,按照这个目的有效地发挥功能是它固有的意义。这个功能的意义只是作为单纯目的论的意义而被表现和认识,还不能以此作为本来的内涵,但是产品的功能作为内在的活动而在春意盎然的形态中表现出来,它作为充实而美的东西为人们所体验时,就相当于艺术品的内容。在这个内容和把它外在化的形象两者的统一上构成了技术特有的美。这里,竹内敏雄首先指出了工业产品包括产

品的内容主要是物的功能和有用性。其次,功能必须通过形式表现出来,即通过具体而鲜明的形象、为人所感知的形式表现出来,功能与形式的统一构成了工业品独特的内容,而技术美就是内容与形式统一的美。

6.3.2 技术美的体现

技术在设计中是作为过程和手段而存在的,它存在的具体化只有在对象物上才能得到反映,它的美也只能在对象物上表现出来。具体而言就是必须通过工艺材料、形式和功能三方面表现出来。

设计物在技术的表现上主要依靠对材料的运用与加工,这是设计的主要表现手段之一。设计运用合乎目的的材料,最大化地发挥材料的性能和特点,表现技术产品固有的功能特征和材料美的特征。包括选择合乎目的的材料和赋予符合其固有物质特征的形式,即形成与物质材料的性能一致、胜任或适合使用的形式。工艺材料不仅对于造物的实用功能有决定意义,而且是形式的内容之一。它展示着来自材料自身的美,因此,工艺加工制作中对材料的利用不仅是为了实用价值的实现,同样有助于技术美的确立。诚如竹内敏雄所认为的那样,技术加工的劳动是唤醒在材料自身之中处于休眠状态的自然美,把它从潜在形态引向显性形态。材料美表现为材料实用功能属性(强度、硬度、韧性等)在视觉、听觉、触觉等感受层面上与人发生关联,材料自身结构组合,材料质感效果,都构成为心理感受和审美活动的一部分。日本设计大师黑川雅之曾说过:"设计将强调重量和软硬程度,甚至形状也将为材料的纹理手感而决定,人们应该在设计形成之前首先认识到材料。"(见图6-6)

图6-6　日本设计师黑川雅之设计的铸铁茶具

技术美除表现在对材料的选择加工方面外,在物的形式方面还有更多的反映。在设计中设计物的内在功能通过外在形式表现出来,使功能与形式结合才能形成真正意义上美的载体。因此,形式也成为表现技术美的重要因素。因为工艺技术通过加工材料,成就物形,是以美的规律为基础的,工艺造物的形体、色彩等感觉的要素是通过技术构造的形的要素。技术一方面尊重材料的自然物理特性;另一方面也可以超越来自材料自然性的限制而趋于自由。如产品造型中普遍出现的几何形体结构便是超越自然的产物。大机器工业制品大多是几何形体的,这些规律性很强的富有秩序感的机械形式表现着深刻的合目的性美和技术美。产品造型简洁、整体、轻快、风格一致,无不必要的装饰和附饰,材料、结构、功能、形式合体而和谐,这就是大机械工业技术的美。这种技术美具有一种冷峻的理性精神和精确性风格,与手工技术所表现出来的技术美明显不同(见图6-7)。

图 6-7　芬兰设计师阿尔瓦·阿尔托设计的"萨沃伊瓶"

前面已经提到技术美与功能美是共生的一种审美形态,功能美构成了技术美的特征,也是技术美意识结构的核心因素。技术美由它的审美价值的本源与形态构成来确定,功能美的界定由其审美价值的表现与形态效用完成。功能定义为器官、事物或者方法等能发挥的有利作用或功效,设计把发挥设计物功能效用作为核心。功能体现设计物的有用性和实用性,即实用价值。设计物的实用性反映在能满足一种或多种功能,从而具有实用价值。这种设计物实用性的外化形式表现为通过一系列具体功能效用让使用者在生理和心理上都感到愉悦,产生功能美。功能美体现在产品使用过程中功能发挥作用,以有利作用为价值基础,在与实际功利共存条件下自然流露出来,为人们所感受,具有秩序、合乎规律的审美愉悦。

技术美在功能方面有两个表现:一是充分体现设计物的自然形态美。设计物这种自然形态美从有用性转化而来,符合美的形式与规律,通过人的主观感受由人设计和制造产生的美;二是把构成设计物功能的各结构组合起来。功能具有整体概念,表现为构成整体的各个部分结构一起发挥作用而产生的效应。只有在结构与结构之间建立协调的美,才能发挥出整体功能的美。这种功能美关注构成功能的各结构之间的协作关系、作用方式及作用结果,用完整功能美表现技术美。

总之,技术美是一个发展的概念,它是设计美的一个重要因素。它与其他审美的、功能的、形式的和环境的诸因素相互作用,形成一个统一的美化结构,不是各因素相加,而是综合地交织在一起,获得一种创造性的综合和浑然一体的美的价值。

本 章 小 结

本章主要阐明的是设计美学三个方面的内容,它们分别是功能美、形式美和技术美。完成本章的学习,应该理解和掌握以下内容。

(1) 人类对于功能与功能美的认知有一个不断深化的过程,在18世纪以来的近代美学思潮中,美曾是一个与功能、与实用价值无关的纯粹性的东西。

(2) 当19世纪下半叶尤其是进入20世纪,机械生产已经能够生产出具有很好的功能又独具审美价值的产品时,这种产品之美存在的现实不得不迫使人们重新思考艺术与生活、功能与美的关系;思考的结果导致了"工业美""功能美"等诸多新美学观念的产生与确立,使"功能美"成为现代产品美学、设计美学的一个核心概念。

(3) 随着设计实践的发展,人们对功能以及功能美的认知逐渐扩展开来,提出了功能与合目的性的关系以及合目的性美的问题。

(4) 就设计产品而言，功能美首先表现为实用，所谓实用，是指要满足人的需要。实用应该是设计产品最原始的目的，也是设计要解决的首要问题。

(5) 形式美是设计美的最直观的审美要素，也是人类为设计美所心动的首要因素。形式是指某物的样子和构造，区别于该物构成的材料，即为事物的外形。

习题

1. 艺术设计的功能美指的是什么？在设计中如何表现？
2. 艺术设计的形式美指的是什么？它的美学规则是什么？
3. 艺术设计的技术美指的是什么？在设计中如何体现？

第7章 设计的趋势

【本章学习目标】
1. 能够畅想未来社会的形态。
2. 了解设计未来的趋势。

7.1 信息化社会与设计

对于未来社会,人们有许多的认知和设想,而未来社会各种可预见的特征已在当代社会得到了初步确立。从工业文明时代开始至今的 200 多年间,人类靠技术的进步与设计的力量极大地增强了创造物质财富和征服自然的能力,同时按自己所处的生存环境及对自然规律和自身能力的认知,追求着自己的梦想,创造出人工自然,以满足自身的生存需求。技术不断地创造着人类的新生活,人类社会从以技术为主体的工业社会进入以人为主体的信息化社会。

可以肯定的是,在 21 世纪初,美国、日本、西欧乃至中国等一些国家和地区已在高度发达的工业文明基础上进入了一个以微电子技术、光学技术、生物工程技术、新材料、新能源为主的新的发展时代,这个时代的显著标志可以说就是信息化。信息化作为时代的潮流,将在 21 世纪前半期成为主导世界文明的主流。信息时代的艺术设计必将不同于工业文明时代,如法国学者马克·第亚尼在《非物质社会》一书中提道:"在后现代社会中,主导人们工作的主导性结构形式有一个主要特色,就是新技术的无所不在性和随机应变性。从以人力工作发展到以机器工作,再发展到以计算机为工具工作,其间发生的迅速的技术变化,导致了个人和群体为适应其特殊工作环境的变化。与这种技术上的变化同时的还有社会的变革和文化的变革,这一变革反映了从一个基于制造和生产物质产品的社会到一个基于服务或非物质产品的社会的变化。在这样一些新的条件下,设计与不久之前相比,已经变成一个更复杂和多学科的活动。"

这种非物质设计,既有物质产品,又有非物质产品。即使是物质产品,其在功能层面上也是多种多样的,许多产品甚至不再具有实用功能。信息设计是非物质设计。信息是指人们通过感官感知并传入大脑的外界事物及其变化。人们在获取信息后,利用现有经验对新的信息进行判断、整理,并进一步加工,所提取的信息就有可能转化为新的知识。信息化就是指把计算机、互联网和通信技术等技术手段运用到实际的生产和工作当中,其典型的特点就是知识含量高、技术多样化、信息传播速度快、业务综合性强、用户选择性多,具有很强的数字化、网络化、智能化、虚拟化和广泛渗透性的特征。

计算机与互联网的发展出现了许多新兴行业,带动了设计行业的发展,设计内容也更加广泛。与计算

机、互联网、多媒体相关的软件设计、网页设计、电子商务摄影、三维动画设计、计算机游戏设计等设计方向随着信息技术的普及而诞生并高速发展。对传统的设计行业提出更多的设计要求，智能化、多功能、适应性强的组合型、多变型的产品类型更符合现代人的需求，设计师的设计内容也在不断地扩充，这就要求在信息化的社会里，设计师要不断地更新知识，以满足高速发展的信息化社会的需要。

信息设计是设计学科中最新出现的一个专业领域，最初主要是指界面设计，解决人与电子设备接触的界面设计问题（见图7-1）。实际上，信息涉及的面很广，包括视觉传达设计在内的很多设计领域都面临信息设计的课题。信息设计，从根本上说是用艺术设计的方式和形式表示、传送、集合、处理信息，或提供某一产品或工具为人使用或了解、获得信息。软件设计师是用数字、编码的方式处理信息，而艺术设计师是用艺术设计的方式、用艺术形式表达和处理信息。

图7-1　苹果计算机的界面设计

当然，在信息设计中，"界面设计"仍然是设计的主要领域。仅计算机一类的产品而言，界面设计已形成几个不同的层次。首先是一个物理设计的问题，设计师要考虑造型、使用、手感等一系列无力性问题，这是艺术设计师主要介入的领域，但这只是最基本层面的设计，"界面不仅和计算机的外表或给人的感觉有关，它还关系到个性的创造、智能化设计以及如何使机器能够识别人类的表达方式"，这就进入界面设计的第二层——智能化的友好界面设计。完美的界面设计，不仅能了解人的需求和感觉，而且能表现出超凡的"聪明才智"，以至于物理界面本身几乎消失不见了。因此，未来的界面应该能够把丰富的感应能力和智能结合起来，人工智能将是未来界面设计的方向。

7.2　新型消费者

正如我们所知，设计是为人的设计，也就是说，人是设计的出发点和根本目的。换句话说，设计为人，同时也是为了人的生活。但是不管是人还是生活方式都是发展变化的，人的喜好和需求也是不断变化的，生活方式也会随时变化。生活方式在一定意义上表现为一种消费方式，一种对产品的消费方式，而艺术设

计和生产实际上是直接为消费服务的,因此,生活方式和产品的设计与生产密切相关。

随着社会经济的发展,人们的生活方式更加多样,生活节奏也在不断加快。21世纪的大众文化特性越来越转向"快餐式",人们的喜好更易随着信息的快速传播而凝聚成流行与时尚,并使之演变成更加快速而不确定的时代。所以,在21世纪多变的信息社会中,没有什么权威的和经典的审美与流向,有的是人们快速消费的时尚,有的人特立独行反潮流而动,人们在想尽办法彰显自己的独特之处,从而形成了多元化、多样化的个性文化。

尤其是数字化时代的生活比以往更加丰富,生活在这个时代的人的身份、观念及意识也更加纷繁复杂,因而新型消费市场是高度细分的。消费者如变色龙一样善变,根据环境的变化改变自身的角色。网络的虚拟空间为消费者多重角色扮演提供了丰富而便捷的舞台。生活在一个基本需求能快速和轻易得到满足的经济社会里,消费者关心的不仅仅是基本需求和满足,还会关注一些新颖、具有独创性又富有特色的产品及服务。这些新型的消费者对现有产品的改进有较高的期望,对技术创新有较强的敏感度,渴望购买新产品。

著名设计师索特萨斯曾经说过,设计是生活方式的设计。如果联系到消费中的象征价值,这种所谓的生活方式的设计起码包含了两方面的内容或意义:一是产品设计中形成的新的使用方式或这种新的产品导致人的使用方式的改变,使用方式是生活方式的一部分;二是设计本身赋予产品以符号性和象征性价值,使产品的消费成为一种象征价值的消费。这是另一层面上的生活方式的设计。对于设计而言,设计不仅要关注实用功能的使用价值,还要关注精神价值或者说是象征价值。从这一角度来说,在未来的设计中,设计的这一功能将继续被强化。

因此,在21世纪这样高速运转的社会中,以人为中心的设计理念更应该得到进一步的提升,设计不仅仅是为了人们生活中的功能性应用,同时一些产品中的感性因素如"情绪、情感、心理、个性"更应该成为设计的关注点,增强对消费者情感需求的研究,诸如感性工学、情感化设计、产品情绪研究,等等。

在设计理念变迁的同时,设计的综合性也会进一步提高,设计界引进了各种新学科,社会学、生态学、心理学、行为学、语言学、信息论……改变了传统单一的设计思维方式,设计研究有了更全面的理念支撑,增强了设计的科学性,提高了设计品质。使设计师可以以客观的态度而非主观的臆断来判断消费者感性的需求,也为设计后续的发展奠定了良好的基础。

7.3 缔造创新型文化

由于近代科学文化的快速发展,使得人们在一定程度上忽视了人文文化的发展,设计曾经一度为科学技术服务,设计出了功能性极强的产品,但是,却在社会文化、生态文化等方面出现了很大程度的纰漏。

首先,人类过度的崇拜和依靠科学文化与科学设计,对自然大肆进行改造,不仅破坏了人与自然的平衡,也破坏了人们自身生活的环境,反而在一定程度上造成了人们生活质量的下降。其次,由于近代人文文化的发展赶不上科学文化的发展,使得人们的生活越来越被机器左右,机器主宰了人们的生活模式,以人为中心的设计在一定程度上变成了以技术为中心。以上这些问题其实是科学文化和人文文化发展不平衡导致的,而设计是直接连接科学和人们日常生活的创造性工作,所以设计必须面对这些问题,努力帮助人类提高生活的品质。

设计作为一种人造物的文化,在技术手段上,它拥有以往任何一个时代都无法比拟的现代工业和科技文明,在审美上,它又是传承不断的人类创造力和文化传统的延伸与发展。这意味着,人类的造物不满足于从自然中获取生存所需的空间和物质财富,更应该是运用现代科学技术和艺术手段去拓展文化生活的精神空间,以求得人类自身的不断完善。

设计是把一种计划、规划、设想表达出来的活动过程。人类通过劳动改造世界、创造文明、创造物质财富、精神财富和文化财富,造物是人类最基础、最主要的创新活动。设计是对造物活动进行预先的计划,包括计划技术和计划过程等。

在当今社会,由于科技的进步,社会环境和社会秩序的更新,各种信息媒介的充斥,影响着人们的思维、观念和感情,鉴于时代的要求与设计本质的需要,必须把设计的创新重视起来,应以创新为前提,不断改进和更新人类的文化。

可以说,创新是设计的灵魂,是设计的本质要求。不论是纵观历史,还是放眼世界,抑或是着眼现实,一件优秀的设计作品,都是在创新的基础上诞生的。设计创新引导着生活,美化着生活,也潜移默化地影响着社会。设计创新是消费者、企业和社会发展的要求与必然选择。当今社会,比以往任何时期都更需要清晰而独创的设计。

消费者需要设计创新,这满足了他们实际的生活需求以及求变的精神需求;企业需要设计创新,因为设计创新是产品附加值的来源,是企业获取社会效益和经济效益的主要途径;社会发展需要设计创新,通过设计创新,系统有序地探索人类发展与社会文明的关系,有效合理地缓解高科技下工业化社会与生态环境的冲突。

从某种意义上来说,创新产品发展的本质,就在于新产品的文化创新适应性。文化创新,是社会实践发展的必然要求,是文化自身发展的内在动力。文化创新可以推动社会实践的发展,社会实践是文化创作的源泉。所以,立足于社会实践,是文化创新的基本要求,也是文化创新的根本途径。文化源于社会实践,又引导、制约着社会实践的发展。推动社会实践的发展,促进人的全面发展,是文化创新的根本目的,也是检验文化创新的标准所在。

本 章 小 结

本章主要是基于目前社会的发展现状预测了未来艺术设计可能的走向。完成本章的学习,应该理解和掌握以下内容。

(1) 技术不断地创造着人类的新生活,人类社会从以技术为主体的工业社会进入以人为主体的信息化社会。

(2) 非物质设计,既有物质产品,又有非物质产品。即使是物质产品,其在功能层面上也是多种多样的,许多产品甚至不再具有实用功能的,信息设计是非物质设计。

(3) 设计为人,同时也是为了人的生活。但是不管是人还是生活方式都是发展变化的,人的喜好和需求也是不断变化的,生活方式也会随时变化。

(4) 生活方式在一定意义上表现为一种消费方式,一种对产品的消费方式,而艺术设计和生产实际上是直接为消费服务的,因此,生活方式与产品的设计与生产密切相关。

(5) 在设计理念变迁的同时,设计的综合性也会进一步提高,设计界引进了各种新学科,社会学、生态学、心理学、行为学、语言学、信息论……改变了传统单一的设计思维方式,设计研究有了更全面的理念支撑,增强了设计的科学性,提高了设计品质。

(6) 人类的造物不满足于从自然中获取生存所需的空间和物质财富,更应该是运用现代科学技术和艺术手段去拓展文化生活的精神空间,以求得人类自身的不断完善。

(7) 设计创新引导着生活,美化着生活,也潜移默化地影响着社会。设计创新是消费者、企业和社会发展的要求和必然选择。当今社会,比以往任何时期都更需要清晰而独创的设计。

(8) 文化创新,是社会实践发展的必然要求,是文化自身发展的内在动力。文化创新可以推动社会实践的发展,社会实践是文化创作的源泉。

习题

1. 信息化社会之后设计的发展趋势会是怎样的?
2. 在当今社会,消费者发生了什么样的变化? 其将对设计产生什么样的影响?
3. 在未来设计的发展趋势之下,文化创新和设计的关系是怎样的?

第7章 设计的趋势

参 考 文 献

[1] 李砚祖. 设计之维 [M]. 重庆：重庆大学出版社，2007.
[2] 郑巨欣. 设计学概论 [M]. 杭州：浙江人民美术出版社，2015.
[3] 王欣宇. 艺术设计学 [M]. 北京：北京师范大学出版社，2015.
[4] 夏燕靖. 中国艺术设计史 [M]. 南京：南京师范大学出版社，2016.
[5] 杜海滨,胡海权,赵妍. 中国古代造物设计史 [M]. 沈阳：辽宁科学技术出版社，2014.
[6] 苗延荣. 中国民族艺术设计概论 [M]. 北京：人民美术出版社，2014.
[7] 肖勇,傅祎. 艺术设计概论 [M]. 北京：北京理工大学出版社，2015.
[8] 王岩松,曹晋,王孟霜,等. 艺术设计概论 [M]. 镇江：江苏大学出版社，2016.
[9] 杨志,周秀. 艺术设计概论 [M]. 北京：高等教育出版社，2016.
[10] 赵长娥,孙戈. 艺术设计概论 [M]. 沈阳：辽宁美术出版社，2014.
[11] 王昕宇. 艺术设计学 [M]. 北京：北京师范大学出版社，2015.
[12] 黄柏青. 设计美学 [M]. 北京：人民邮电出版社，2016.
[13] 李龙生. 设计美学 [M]. 合肥：合肥工业大学出版社，2016.
[14] 郑晓琳. 现代环境艺术设计概述 [J]. 工业，2016 (5).
[15] 唐玲玲,刘彩霞. 现代环境艺术设计概述 [J]. 城市建设理论研究（电子版），2014 (16).
[16] 姚睿娟. 平面设计的构成艺术规律探析 [J]. 艺术科技，2016，29 (3).
[17] 李潇濡. 包豪斯与现代设计教育 [J]. 大众文艺，2016 (21).
[18] 熊琳,赖诗卿. 后现代主义设计产生的原因分析 [J]. 艺术品鉴，2016 (11).